碑學與帖學書家墨跡

曾迎三 編

上海辭書出版社

重新審視『碑帖之争』

自晚近以來的二百餘年間，碑學、帖學、碑派、帖派以及碑帖之爭一度成爲中國書法史的一個基本脉絡。不過，需要說明的是，自清代中晚期至民國前期的書法史，基本仍然以碑派爲主流，而帖派則佔次要地位，這是一個基本史實。當然，在這個基本史實基礎之上，又有着帖學的復歸與碑帖之激盪。這是因爲晚近以降的碑派話語權比較強大，而崇尚帖派之書家則不得不爭話語權，故而有所謂『碑帖之爭』。

其實所謂『碑帖之爭』，在清代民國書家眼中，並不存在實際的概念之爭（因爲清代民國人對於碑學、帖學的概念及内涵本就非常明晰，無需爭論），而是話語權之爭。所謂的概念之爭，祇不過是後來人的一種錯覺或想象而已。當言說者衆多，便以爲爭論之事實，實際仍不過是一種話語言說。事實是，碑帖固然有分野，但彼時之書家在書法實踐中並不糾結於所謂概念之論爭。所以，其本質是碑帖之分，而非碑帖之爭。

碑與碑派書法

就物質形態而言，所謂的碑，是指碑碣石刻書法，包括碑刻、石刻、墓志、摩崖、造像、磚瓦等，皆可籠統歸爲碑的形態。這是廣義之碑。但就内涵而言，書法意義上的碑派，則專指取法漢魏六朝之碑者。爲什麽說是取法漢魏六朝之碑者，纔可認爲是真正意義上的碑派？是因爲，漢魏六朝之碑乃深具篆分之法。不過，碑派書法，也可包括唐碑中之取法漢魏六朝碑之分意者。這纔是清代碑學家的真正取法要旨，離開了這個要旨，就談不上真正的碑學與碑派。譬如，唐人以後的碑，如宋代、明代的碑刻書法，是否也可納入清代的碑學範疇之中？當然不能。因爲，宋明人之碑，已了無六朝碑法之分意。

所以，既不能將碑派書法狹隘化，也不能將碑派書法泛論化。

那麽，何爲漢魏六朝碑法中的分意？這裏又涉及一個比較複雜的問題。所謂分意，也即分法，八分之法，以八分之法入書，這是晚近碑學家如包世臣、康有爲、沈曾植、曾熙、李瑞清等人經常提到的一個重要概念。八分之法，也即漢魏六朝時期的一個重要筆法，指書法筆法的一種逆勢之法。其盛於漢魏六朝而衰退於唐，至於宋明之際，則衰敗極矣。到了清代中晚期，隨着碑學的勃興，八分之法又大盛。故八分之復興，某種程度上亦是碑學之復興；碑學之復興，某種程度上亦是八分之復興。此爲晚近碑學書法之關捩。

另有一問題，亦是書學界一直比較關注的問題：取法唐碑者，又是否屬於碑派書家？我以爲這需要具體而論。唐代碑刻，有一個基本特點，即合南北兩派而爲一體。也就是說，既有北朝（北派，也即碑派）之筆法，亦有南朝（南派，也即帖派）之筆法，多合二爲一。顔真卿碑刻中，即多有北朝碑刻的影子，如《穆子容碑》《吊比干文》《元項墓志》等，亦有篆籀筆法，顔氏習篆多從篆書大家李陽冰出。但事實上我們一般多把顔真卿歸爲帖派書家範疇，那是因爲顔書更多

是南派『二王』一脉。同樣，歐陽詢、虞世南、褚遂良等初唐書家之

碑刻，亦多接軌北朝碑志書法，而又融合南派筆法。但清人所謂的碑

派書法，一般不提唐人。如果說是碑帖融合，我以爲這不妨可作爲碑

帖融合之先聲。事實上，彼時之書家，並無碑帖融合之概念，而是創

作實踐之使然，也就是事實本就如此，亦本該如此。焉知『二王』就

不習北碑？此外，康有爲固然鼓吹『尊魏卑唐』，但事實上康有爲的

話裏藏有諸多玄機，其尊魏是實，卑唐亦是實，然其習書則並不卑唐，

而是多取法於具有六朝分意之小唐碑，如《唐石亭記千秋亭記》即其

一也。康氏行書、習書，論書往往不循常理，故讓後人不明就裏，以

至於誤讀甚多。康氏之鄙薄唐碑，乃是鄙薄唐碑之了無六朝分意者，

而其對於深具六朝分意之唐碑，則頗多推崇。沈曾植習書與康氏固然

有別，然其行乃一也。沈氏習書雖包孕南北，涵括碑帖，出入簡牘碑

版，然其實質上仍然是以碑法寫帖，終究是碑派書家而非帖派。以碑

寫帖，或以碑法改造帖法，是清代民國碑派書家的一大創造，李瑞清、

鄭孝胥、張伯英、于右任等莫不如此，如果將他們歸爲帖派

書家，或是以帖寫碑者，則屬誤讀。

帖與帖派書法

廣義之帖，泛指一切以毛筆書寫於紙、絹、帛、簡之上之墨跡，

此以與碑石吉金等硬物質材料相區分者。簡言之，也就是指墨跡

書法。然，狹義之帖，也即清代碑學家所說之帖，則專指摹刻於

棗木板上之晉唐刻帖。也即是說，清代碑學家所說之帖學，並非

是統指墨跡書法，而是指刻帖書法。既然是刻帖書法，則當然非

第一手之墨跡原作了，而是依據原作摹刻之書，且多刻於棗木板上，

故多有『棗木氣』。所謂『棗木氣』，多是匠氣、呆板氣之謂也。

也即缺乏鮮活生動之自然之氣。這纔是清代碑派書家反對學帖之

緣故。自晉唐以迄於宋明時代的這一千多年間，帖派書法一度佔

據中國書法史的半壁江山，尤其是其領銜者皆爲第一流之文人士

大夫，故往往又易將帖學書法作爲文人書法之一表徵。帖學到

了晚明，達於巔峰，出現了王鐸、傅山、黃道周、倪元璐等大家。

但也開始走下坡路。而事實上，這幾大家已有碑學之端緒。清初

接續晚明餘緒，尚是帖學書風佔主導，一直到康乾之際，仍然是趙、

董帖學書風的大行其道。

碑學與帖學

康有爲、包世臣、沈曾植等清代碑學家之所謂碑學、帖學概念，

並非是我們今人理解之碑學、帖學概念，而是指狹義範疇，或者說

有其嚴格定義。但由於古人著書，多不解釋具體概念，故而後人讀時，

則往往發生誤判。這是因爲清代書論家多有深厚的經學功夫，其著

述在運用概念時，已經過經學之審視，無需再詳細解釋。這是過去

學問家的一種特有的話語表述方式，書論著述亦不例外。

正是由於對碑學、帖學之概念不能明晰，故往往對清代之碑

學主張發生錯判，這也就導致後來者對碑學、帖學到底何者纔是

取法第一手資料的爭論。

其實這種爭論，在清代書家那裏也並不真正存在，而衹不過

是書家的審美好惡或取法偏向而已。關於誰纔是取法第一手資料

的問題，後世論者中，帖學論者多對碑學論者發生誤判。比如主

張帖學者，一般認爲取法帖學，纔是第一手資料，而取法碑書者，

則是第二手資料。這裏存在的誤讀在於：正如前所述，對帖學的

概念未能釐清。如果按照狹義理解，帖學應該是取法宋明之刻帖者。

而這種刻帖，往往是二手、三手甚至是幾手資料，其真實面貌早已發生變化。而習碑者，之所以主張習漢魏六朝之碑，乃是因為，漢魏六朝之碑刻書法，其鑿刻者往往也懂書法，故刻碑本身也是一種創作。所以，碑刻書法固然有書丹者，但工匠鑿刻的過程也是一種再創作，同樣可作為第一手的書法文本。甚至，高明的工匠，在鑿刻時可能比書丹者更精於書法審美。這就是工匠書法作為中國書法史中一個重要存在之原因。理解這個問題其實並不複雜，不妨以篆刻作為例子。篆刻家在刻印之前，一般先書字。但對於一個篆刻者而言，書字衹是其中一方面，甚至並不是最主要方面，而刀法纔是其中之重中之重。

事實上，碑學書家並不排斥作為第一手資料的墨跡書法，不但不排斥，反而主張必須學第一手的墨跡材料。無論是阮元、包世臣、康有為，還是沈曾植、梁啓超、曾熙、李瑞清、張伯英等，均不排斥學第一手的墨跡材料。但不能認為學第一手的墨跡材料者就一定是帖學，而取法碑刻者就一定是碑學。這衹是一種表面的理解。若如此，則豈不是秦漢簡牘帛書也屬於帖學範疇？宋人碑刻也屬於碑學範疇？

之所以作如上之辨析，非是糾結於碑帖之概念，而是辨其名實。碑帖確有分野，但絕非是作無謂之爭。事實上，碑帖之別，在清代民國書家間基本界限分明。如鄧石如、伊秉綬、張裕釗、趙之謙、徐三庚、康有為、陳鴻壽、張祖翼、李文田、吳昌碩、梁啓超、鄭孝胥、曾熙、李瑞清、張伯英、張大千、陸維釗、沙孟海等，應劃為碑學書家。並不是說他們就不學帖，而是其即使學帖，也是以碑法入帖，也即以漢魏六朝之碑法入帖。而諸如張照、梁同書、劉墉、鐵保、吳雲、翁方綱、翁同龢、劉春霖、譚延闓、溥儒、沈尹默、白蕉、潘伯鷹、馬公愚等，則一般歸為帖學書家。另有一些在碑帖融合上有突出成就者，如何紹基、沈曾植等，貌似可歸於碑帖兼融一派，但事實上他們在碑上成就更大。其實以上書家於碑帖均各有兼涉，衹不過涉獵程度不同而已。但需要特別強調的是，碑學書家寫帖和帖學書家寫碑，也是有明顯分野的。碑學書家仍以碑的筆法寫帖，帖學書家仍以帖的筆法寫碑。故碑學書家寫帖者，仍不影響其為碑派，帖學書家寫碑者，仍不影響其為帖派。

本編之要義

故本編之要義，即在於通過對晚近以來碑學書家與帖學書家之墨跡作品與書論文本之編選，重新審視『碑帖之爭』之真正要旨。基於此，本編擇選晚近以來卓有成就之碑學書家與帖學書家，擷拾其代表性作品各為一編，獨立成冊。並依據書家生年，先期推出梁同書、伊秉綬、何紹基、吳昌碩、沈曾植、曾熙、譚延闓、溥儒、張大千、潘伯鷹等，由曾熙後裔曾迎三先生選編，每集邀相關專家學者撰文。在作品編選上，注重可靠性、代表性、藝術性、時代性等要素，並注意將作品文本與書家書論、當時及後世之權威評價等相結合，注重作品文本與文字文本的互相補益。本編宗旨非在於評判碑學與帖學之優劣，亦非在於言其隔膜與分野，而在於從第一手的墨跡作品文本上，昭示碑學與帖學之並臻發展，以彰明於今世之讀者，期有以補益者也。

是為序。

朱中原　於癸卯中秋

（作者係藝術史學家，書法理論家，

《中國書法》雜志原編輯部主任）

張大千（1899—1983），原名張正權，又名爰，字季爰，號大千，別號大千居士，齋名大風堂。四川內江人。二十世紀中國畫壇代表性人物，繪畫、書法、篆刻，詩詞俱擅。

張大千早期專心研習古人書畫，特別在山水畫方面卓有成就。後旅居海外，畫風工寫結合，融重彩、水墨爲一體，尤其是潑墨與潑彩，開創了全新的藝術風格。

張大千學書之初受業於曾熙門下，後拜李瑞清問道，用心於碑學，多臨摹《瘞鶴銘》《石門銘》等碑刻書跡。曾自述『學三代兩漢金石文字，六朝三唐碑刻』的經歷，這對他之後『大千體』書風的形成影響頗深。除此之外，張大千還用功於何紹基，深得東洲神韻。

張大千書法風格的形成與成熟主要是在1930年代後期與1940年代，此段時期張大千書風變化明顯。張大千曾用功於金文、魏碑，到1930年代他對黃庭堅的書法則日漸參悟，《贈張大同書》《廉頗藺相如列傳》和《經伏波神祠詩卷》三件山谷書作都曾是其篋中寶物。張大千善融碑帖爲一體，常取碑刻字跡的體勢與帖學用筆進行融合，形成外柔內剛的獨特風貌。此外，他還十分注重作品中的變化與對比，並能從整體上完成對墨色的枯潤、結體的欹正以及點畫的虛實、筆鋒的中側等諸多矛盾的協調統一。

張大千書法用筆豐富，多取外拓筆法，且收放自如，既有行草書運筆的速度，同時還兼容了碑學的筆意。他在行筆過程中多參入顫筆頓挫來體現碑刻書法中的金石意味，呈現出北碑書風樸茂雄奇之勢。無論是書寫篆隸還是行草，大字抑或小字，皆保持着逆鋒入筆、裏毫行筆的方式。如此一來，儘管其字結體開張，但仍顯得蘊藉而非單薄。王僧虔《筆意贊》有云：『書之妙道，神采爲上，形質次之，兼之者方可紹於古人。』對於書作中意蘊與神采的把握，張大千更是賦予高度的重視。面對不同形制的作品，比如條幅、立軸以及書信手札，張大千的書風又有所取捨和變化。條幅和立軸作品整體趨於嚴謹，章法整飭，法度森然；而手札信簡等作品乃其性情的自然流露，往往率意灑脫且富有天趣。

張大千一直在追求繪畫上的創新與變化，這種變化也同樣體現在其書學觀念與書法實踐上。在他看來，書法與繪畫在藝術語言上存在許多相似之處，如『書畫同源』的觀念在其談藝錄中被反復提及和討論；而在書法創作上，他基於自身對中國傳統繪畫的理解，將『氣韻』『意境』『神味』等畫理與書法融會貫通。故其書作能給人以動中求靜、穩中有變的美感，呈現出厚重古拙却不失靈動的典型特徵。融通與創新是張大千藝術理念中恒常的主題，也是其藝術創作保持生命力的原因所在，『大千體』書法和潑墨寫意畫即是此觀點最好的注腳。張大千個性鮮明的藝術風貌，得益於他對傳統藝術精神的深刻體悟，是集詩、書、畫以及篆刻等多種藝術形式爲一體所造就的。

唐庚濃

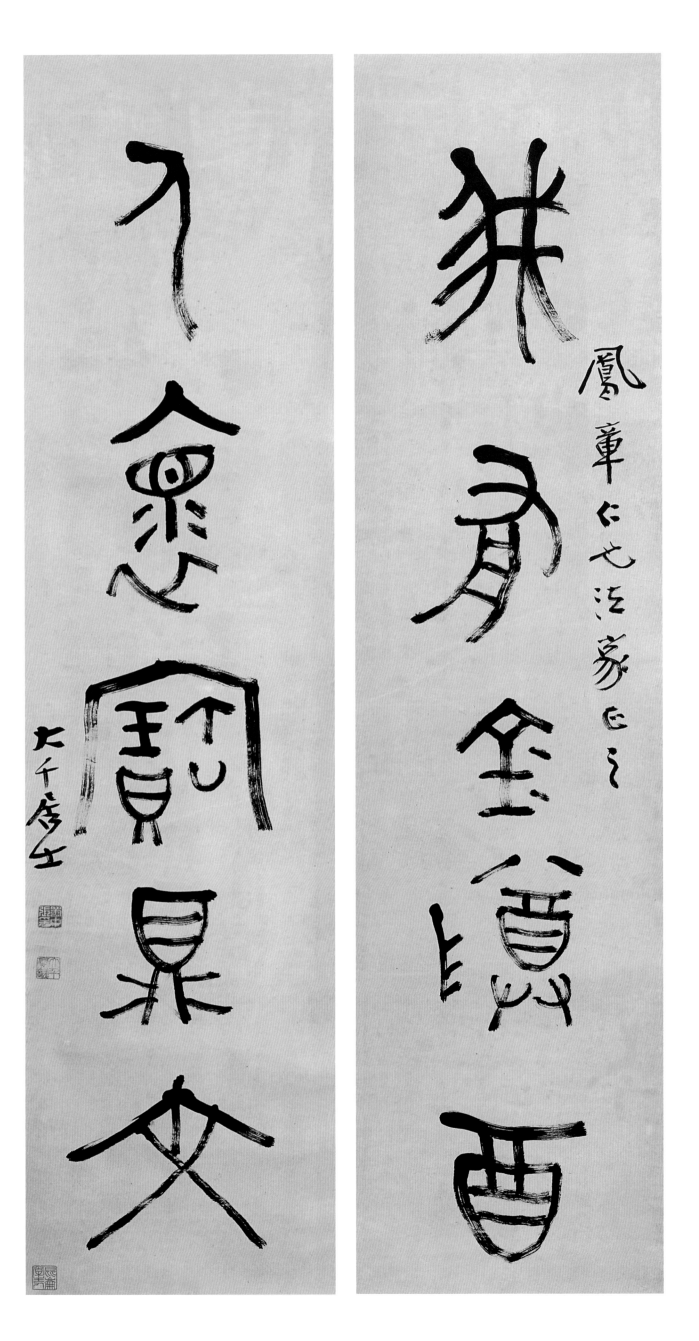

篆書五言聯

紙本　縱一二九釐米　橫三一釐米　二十世紀四十年代

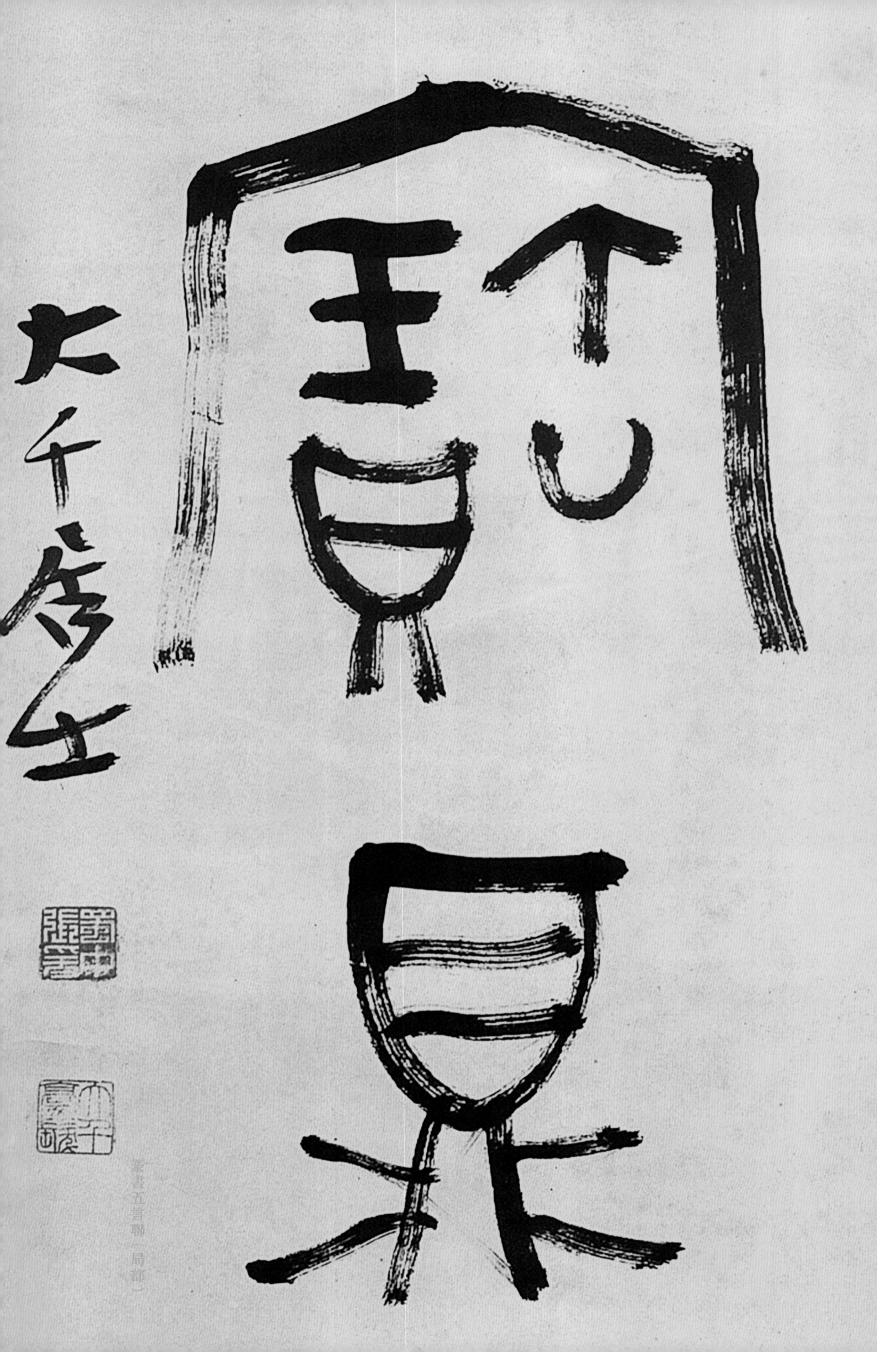

篆书五言联（局部）

萧山禾

題溥儒《秋山蕭寺圖》卷引首

紙本
縱七釐米
橫二七釐米
一九三五年

寺

乙亥十二月
以潑人飜墨
筆法為
益軒七七方家
題此 張辛

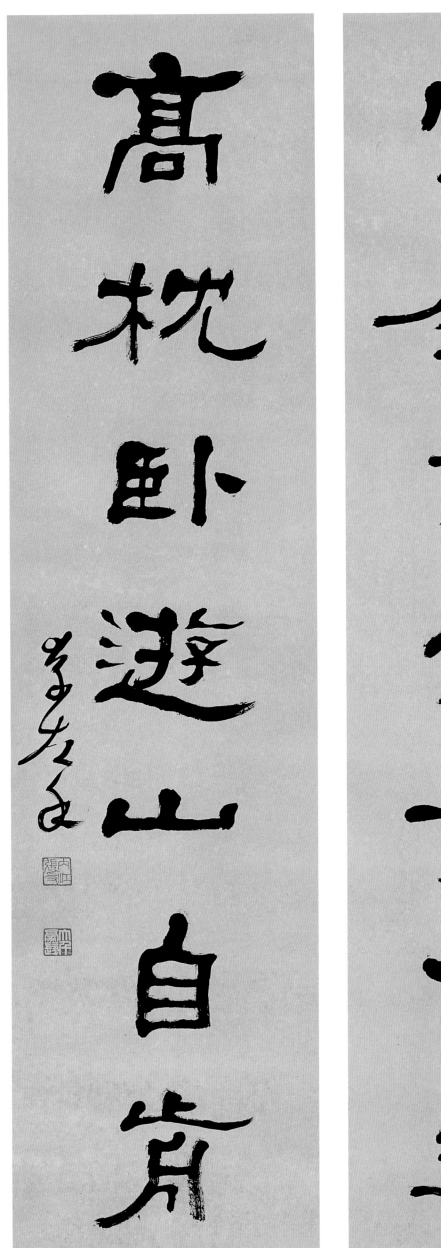
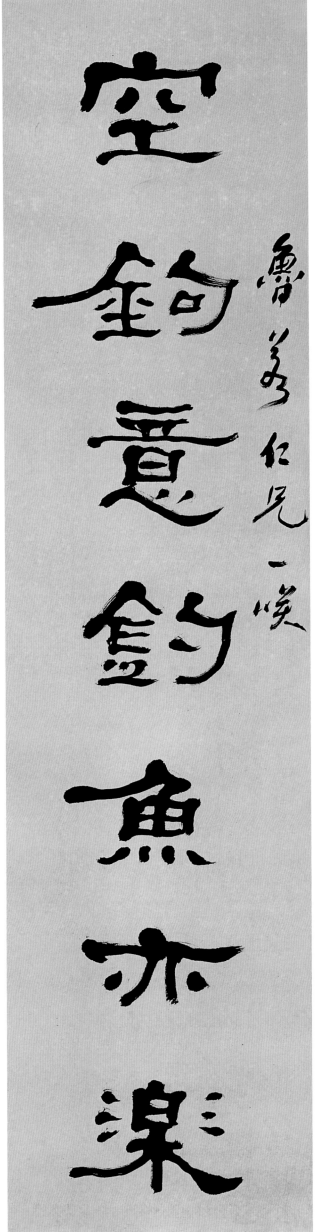

隸書七言聯

紙本　縱一三五釐米　橫三三釐米　二十世紀二十年代

空鉤意釣魚亦樂

高枕卧遊山自肯

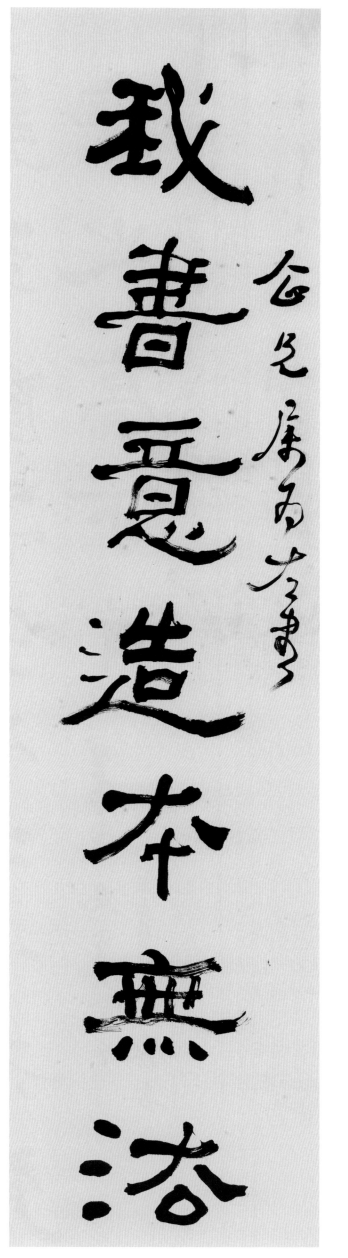

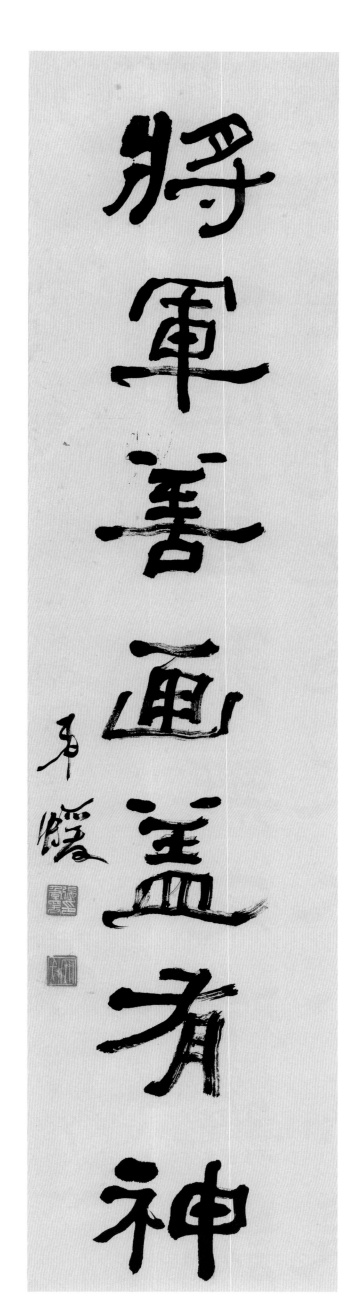

張
辛

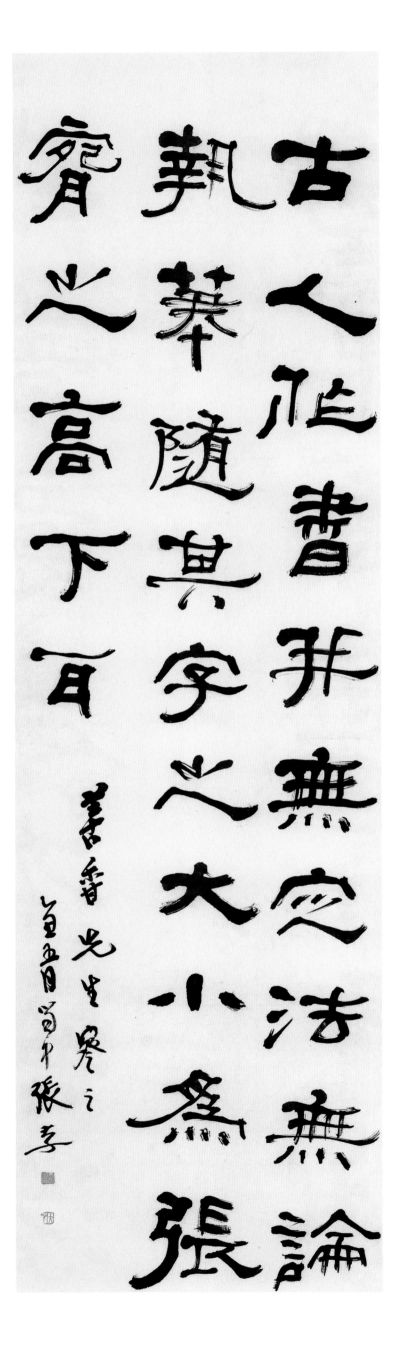

隸書錄曾熙論書條幅

紙本　縱一四一釐米　橫三八釐米　一九二五年

書不誦秦漢以下

人本位天地之中

濟成仁兄法家正之

集石門頌字暨用漢人匋器

及流沙隊士

蘭單

法之

甲戌九月昆明湖上書蜀人張大千

隸書七言聯

紙本　縱一三四釐米　橫二三釐米　一九三四年

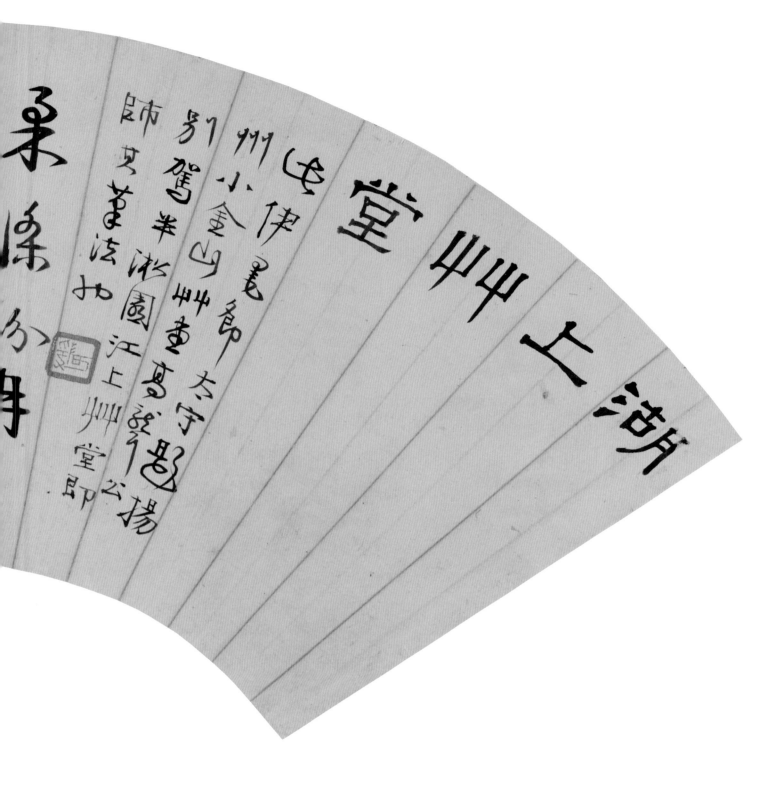

師伊秉綬筆法扇面

紙本
縱一九釐米
橫五〇釐米
二十世紀二十年代

14

張�

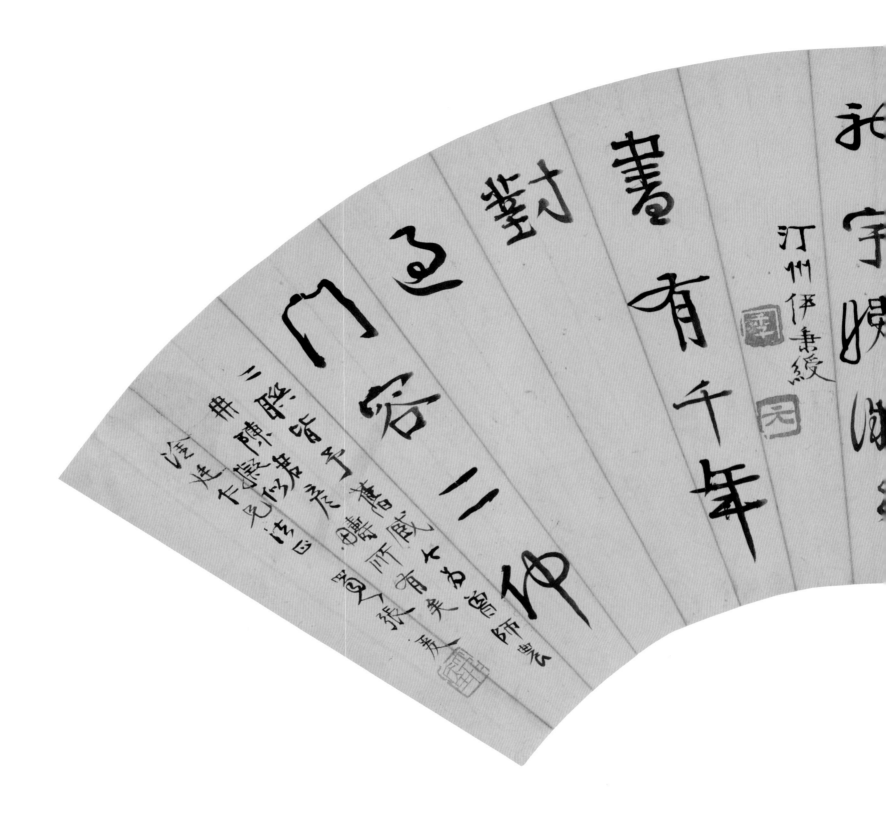

祠宇煥湖湘

汀州伊秉綬

書有千年對

是門二仲

昔在中葉作牧周畿爰及

漢魏司徒司空不因舉燭

便自高明無假置水故清

潔遠祖和吏部尚書并州

刺史遠祖具中堅將軍

以渴筆誌之与貞
它之囿筆以具貞
布莀吾光 張玄㝠

節臨《張玄墓志》

紙本 縱一三一釐米 橫六二釐米 二十世紀二十年代

黃庭中人衣朱衣關門壯籥
蓋兩扉幽闕俠之高魏之丹曲
之中精氣微玉池清水上生肥
靈根堅志不衰中池有士
朱橫下三寸神所居

戲猶退筆而之頹有
庭銘霞 張大千

節臨《黃庭經》

紙本　縱一三一釐米　橫六二釐米　二十世紀二十年代

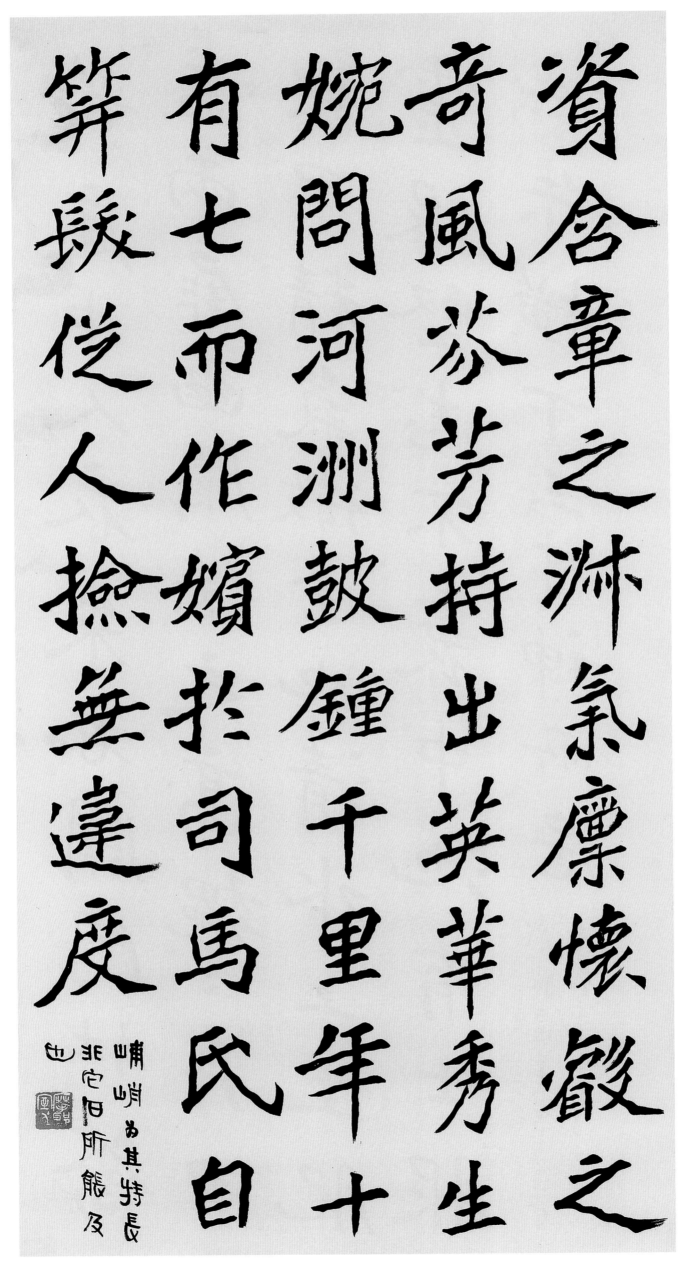

楷書四屏之一

紙本　縱一三四釐米　橫六七釐米　一九二五年

楷書四屏之二

永平四年十月七日仕郃
寺尼道僧略造弥勒像一
遠生々世々見佛問法清
信女周阿芝颙現世安隱
一切承生同斯颙

与河南令魏雙市絕相似喜用翻騰之筆

光二年十月二日靖信

士佛弟子催霸和为祖母

大造像一區三年六月廿日

佛子孫大光为父母

番缫開宗卿子今

人無不知者

主張暉比丘道敬色師

像主張暉比丘道敬色師皇九年歲次巳

比丘洪正開

酉七月廿九日敬造

先師文潔公極愛此尊以其結字長寫為梁人草書

此隋人學太傅者書三月於

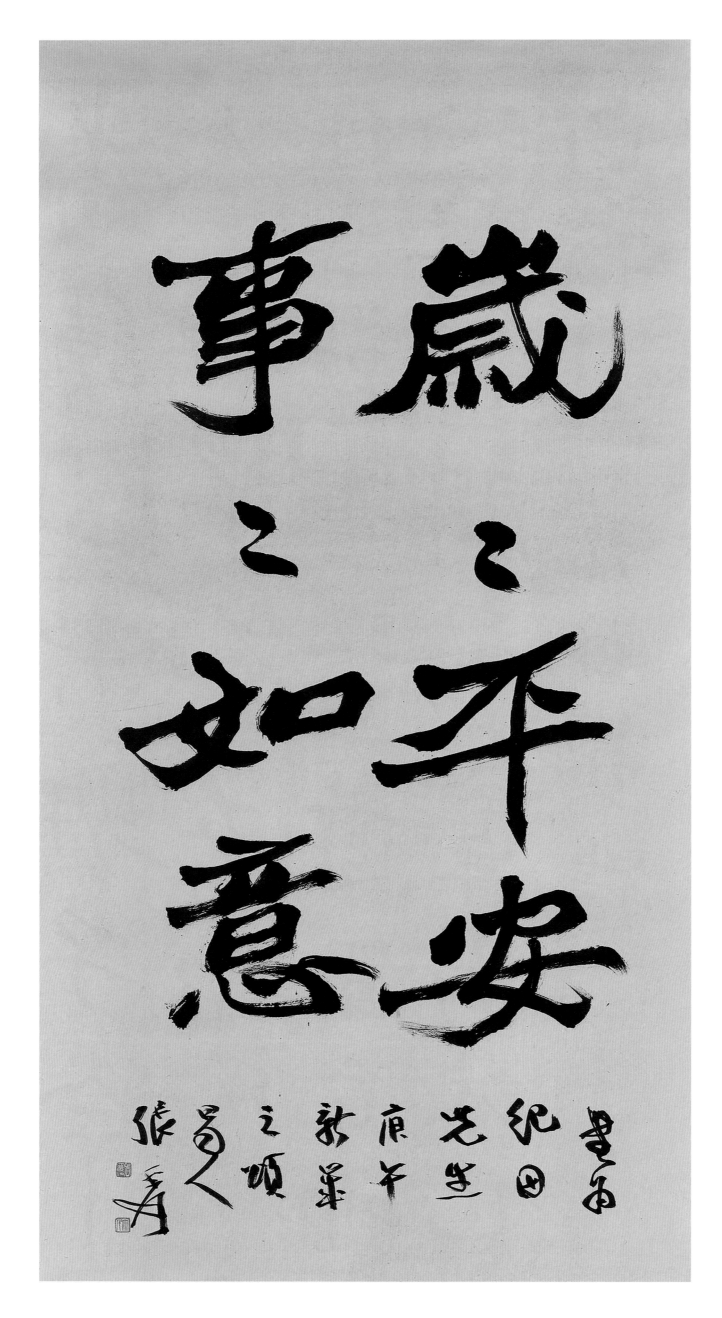

贈紀田寬魏碑條幅

紙本　縱一○四釐米　橫五三釐米　一九三○年

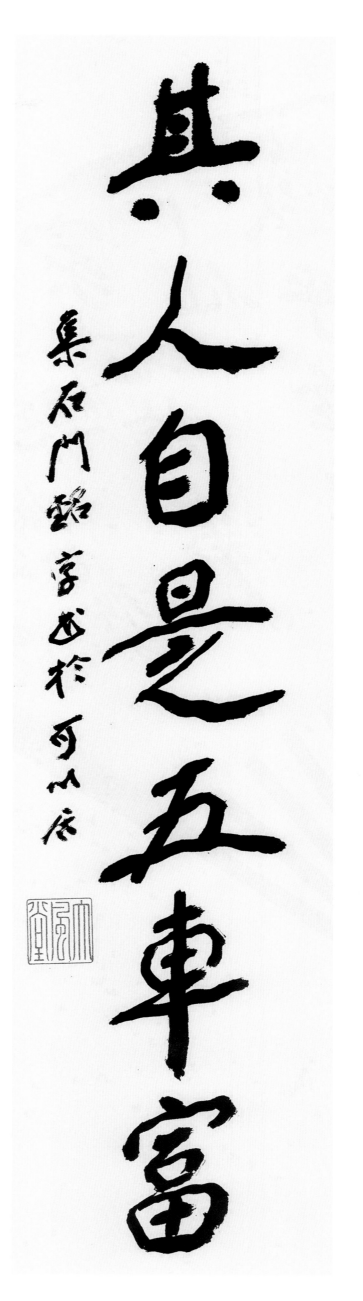

其人自是五車富

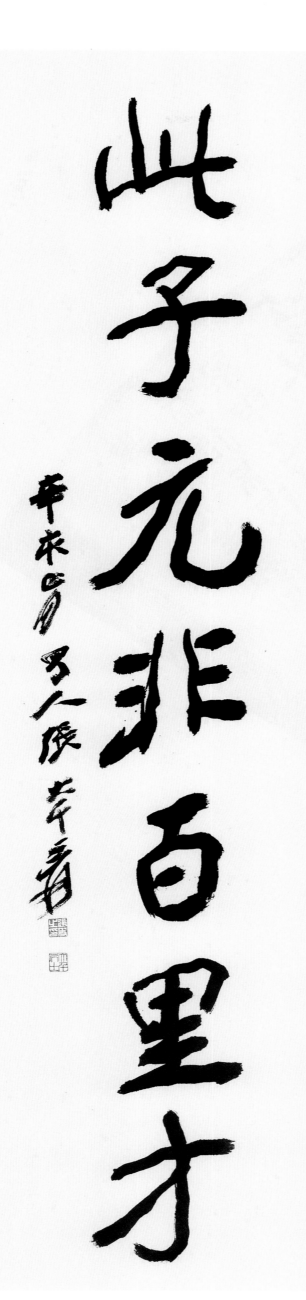

此子元非百里才

集《石門銘》字七言聯

紙本　縱一三七釐米　橫三五釐米　一九七一年

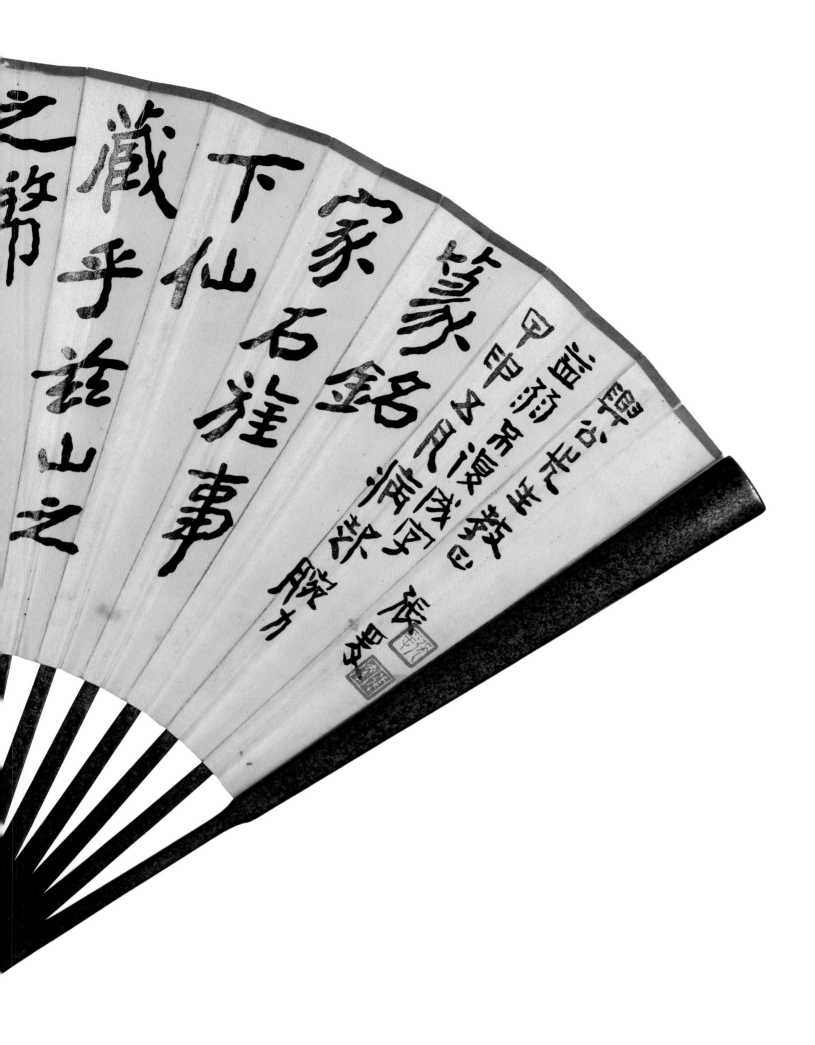

之幣

藏手於山之

家銘

下仙石雀事

篆銘

甲申又八月後何紹基臨力

節臨《瘞鶴銘》成扇

紙本
縱一八釐米
橫四八釐米
一九四四年

24

张孝

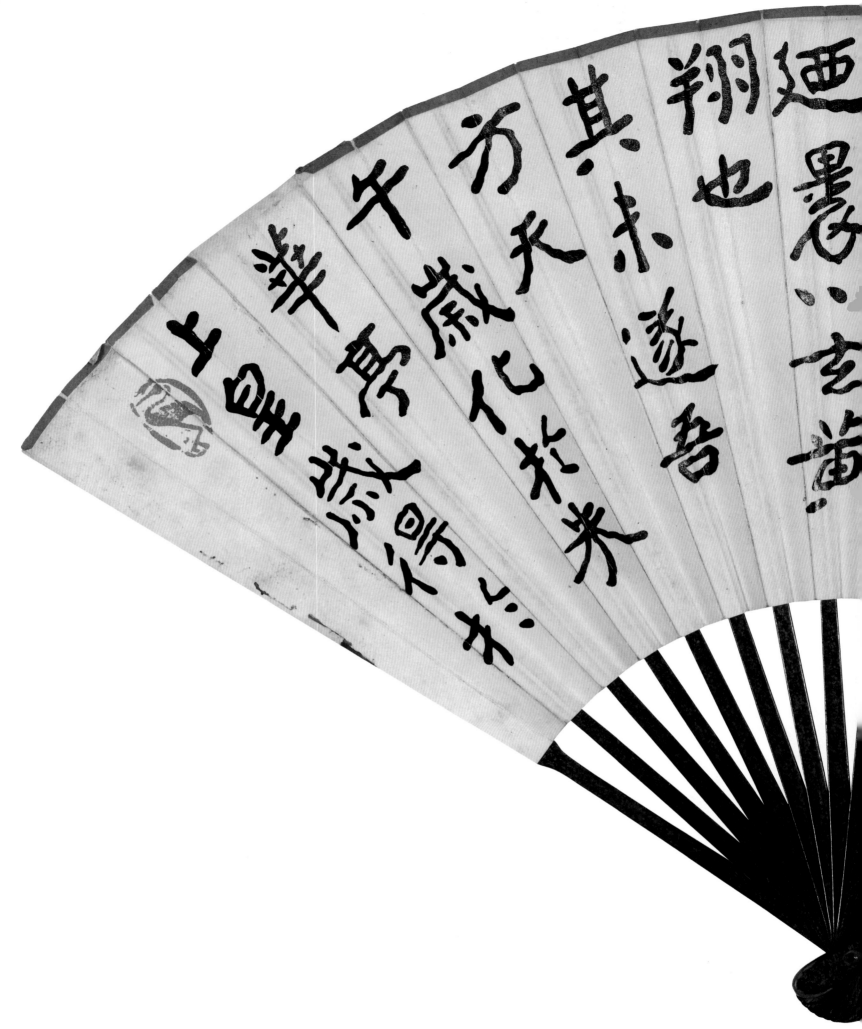

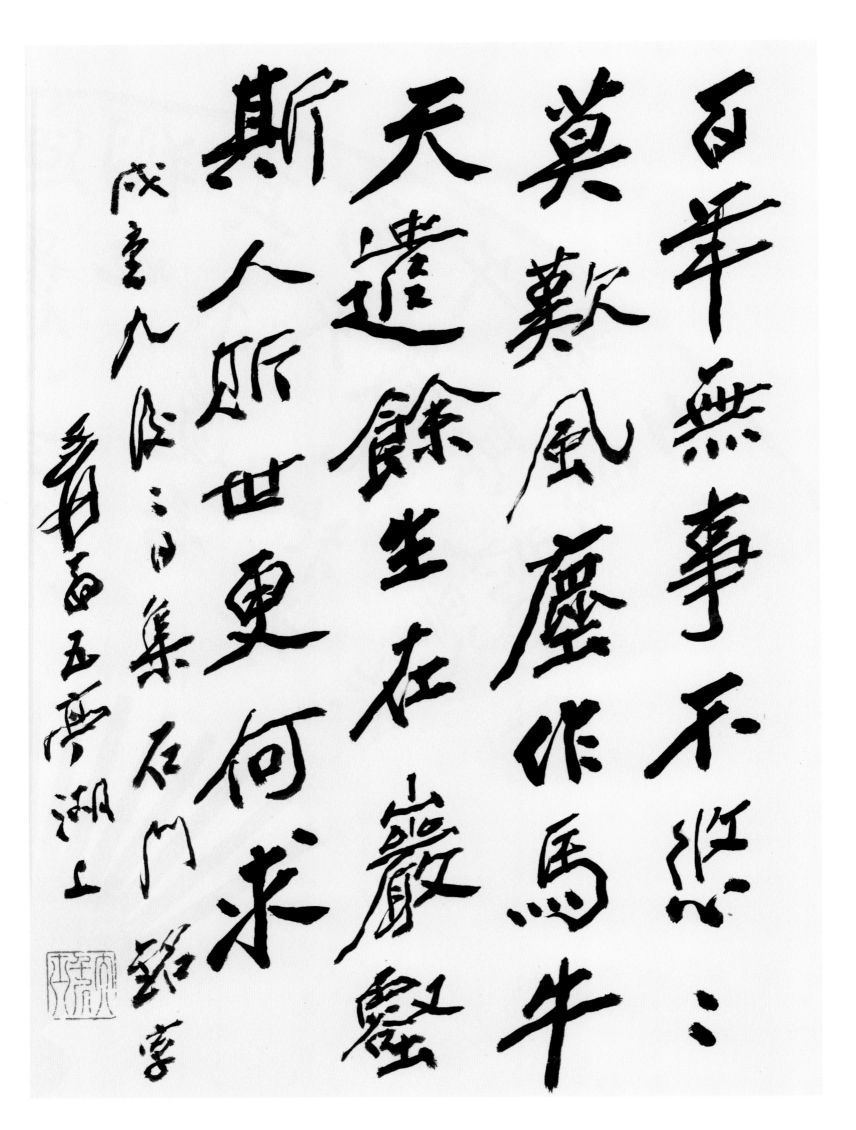

紙本
縱七九釐米
橫五八釐米
一九五八年

徒慨所不工前賢所軺毀思莫不涕
通為王生腹之可無臨深之歎蕩
民幸若存息木牛之勞於是畜產
塩鐵之利

集《石門銘》字條幅

紙本　縱一三五釐米　橫五三釐米　一九六九年

題六朝銅鏡拓片

紙本　縱三〇釐米　橫一四釐米　一九二三年

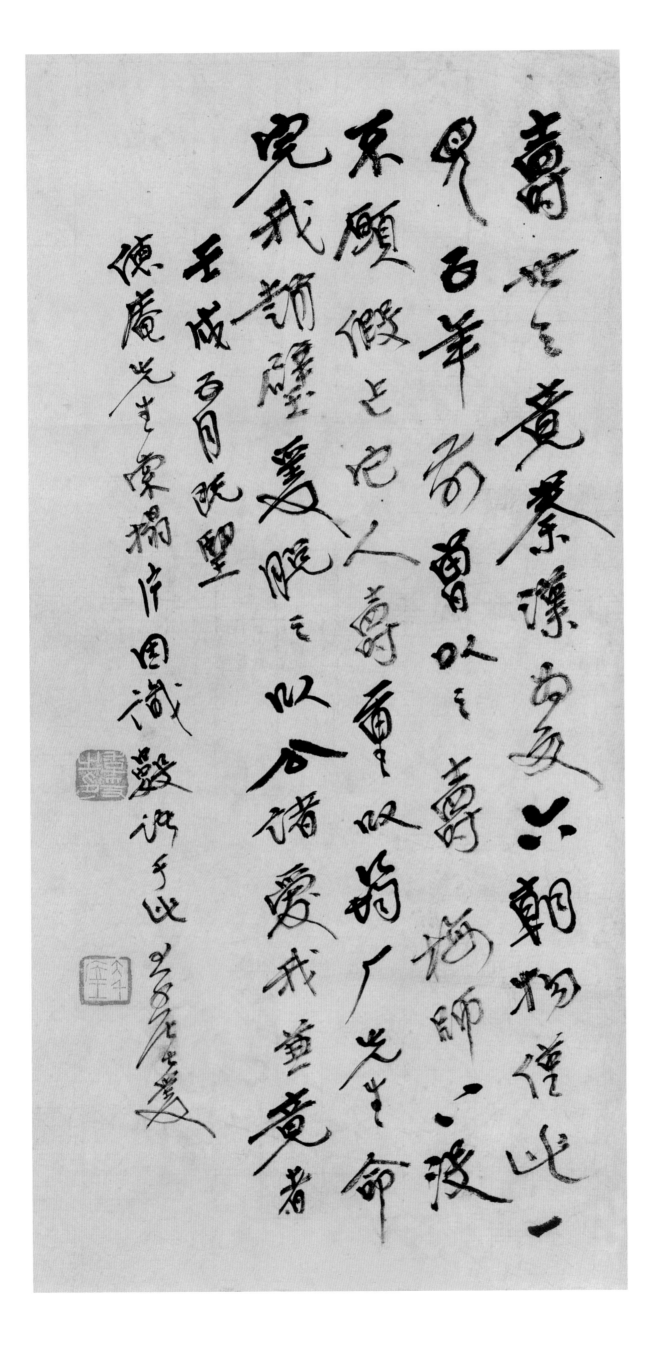

張辵

行書七言聯

紙本　縱一五〇釐米　橫二六釐米　二十世紀二十年代

少文遊山在老年

興可作竹有生趣

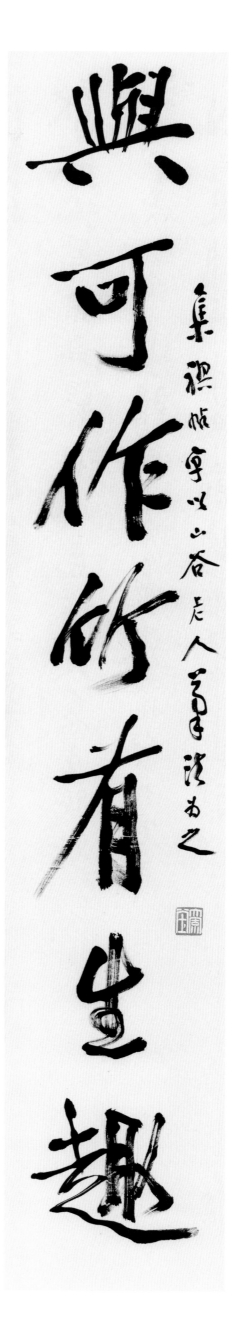

集禊帖字以山谷老人筆法書之

張善孖

少年耽遠遊山水助衍色二徑曲淶藻烏心顧散几揮
函俗毫素嵌巖撇心力自謂諾之厭何煩假修餘顛倒江
海裝取筆与墨避晚來長干本不用筌測為佛茶二甌涛
冷猶未極燈殘僧餘夕缺空且忌倉高人不自高轉部下相
即窖心倘不忌同夏好棲息靄

客長干時友人知予有苦瓜和尚之說即贈以苦瓜詩言
瀟瀝言太白皆本色多句以當之渡江人姐住之裡
言用當別絡韻難和葦未已失而得之故橋中今書之
此卷後　清湘陳人濟大滌堂下並識

獻賦況誓宗血碧湘水色陳人辰重篆賠
逐頁真人进眠尊者易敎藉宏力之事
頜亡夏瓶醉自巖節晚遊江滙回瀟瀝
餘戲臺密羊雲佃萬哭笑同其測驚
毛兩奇顛鹽礦送言極愚軽奎顏貢印

自題臨石濤山水卷
紙本
縱二七釐米
橫六〇四釐米
一九二八年

30

石之也峯蒼崒峯奇為剗嶐出巉有非石者
子所能己司農稱之江以南崖壁石灘石之第一信
非亞語歲震自二十三二燈下臨此並書更覺
陳自匋和得其工
吳雅士張姣

草頭向林下藩石張㲋忠泥諸子其人
早得免者放石可自歌清湘陳人
又歌清湘道人
越日阿記 姣

薑梅試香
子電端穆
林和靖孫
殘君自比

筍如誰之

我買山鵝去

力鵝緋細

一月十一日山本農相招
宴于其宅從觀書畫洗
而与諸友端庭路友之為也
今宵和靖探梅圖戲題之此行
越月初百零人張羊

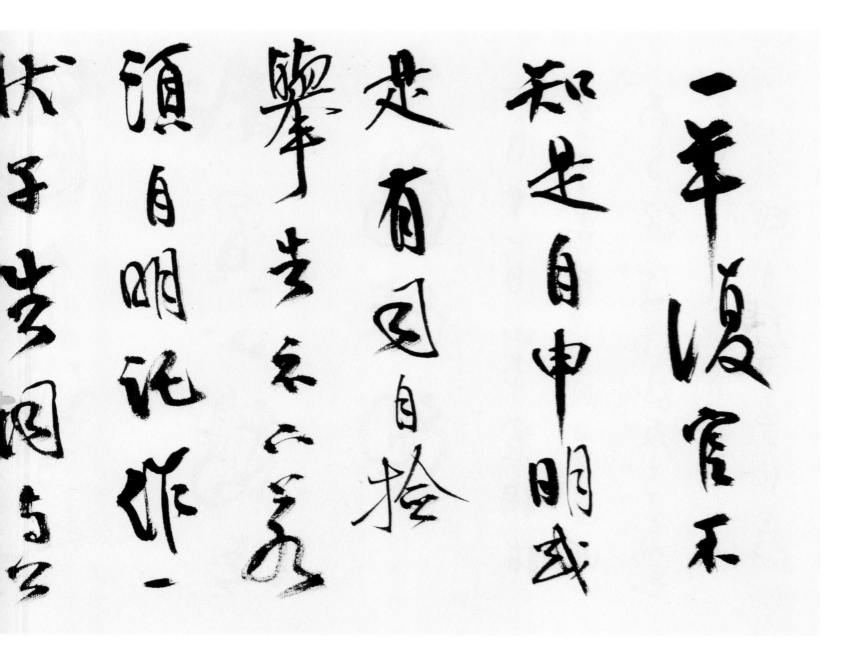

擬米帖橫幅

紙本
縱二四釐米
橫六七釐米
一九二九年

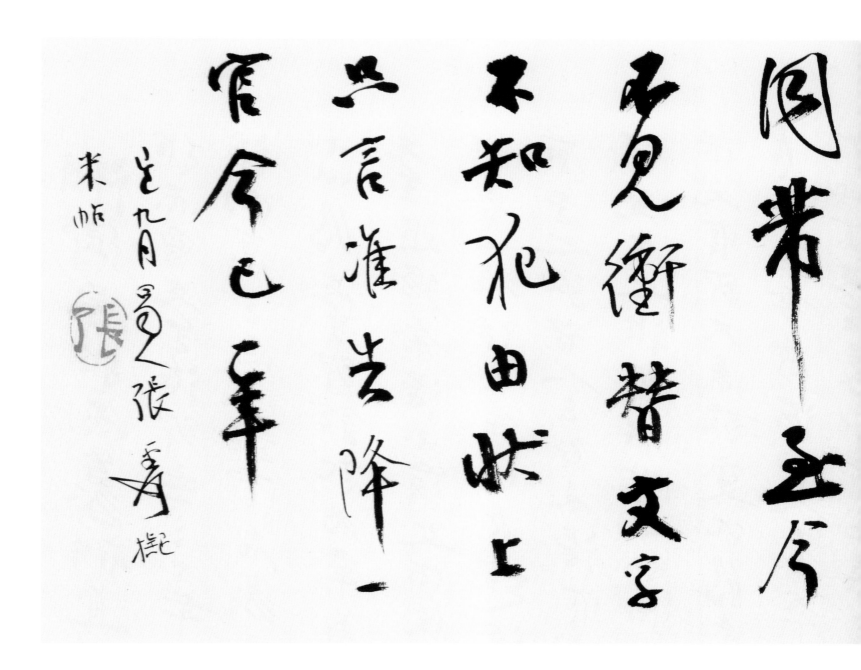

同弊五合　更变替文字　不知孔由此上　以言进告降一　官今已率

乙九月　米帖　张寿樗

湘鄉曾紹杰篆刻直例

從未嘗先生治即垂三十年名

湖兩京主西及鑑賞名篆其

以乃先生即鈴記為華事

臺追蹤秦漢必落文何陵浙

溯春大雅同玉垂紳及趙撝

廳堂之弧詣人云石山浮疼感

儀先生之治即殆當之也偶為

宗元疼即大泉施夔化乃未曾

及此蒿秦島海内人工多弟十春

撰書曾紹傑篆刻直例

紙本
縱二一釐米
橫六一釐米
一九五一年

為眠玉去小廳仍ら不仍延感

苑松子ら差玉好深臺其卷

陸為汀真心代論彥　華陽夏大千張爰

石章　安亭二十元　安亭二去心下加倍

平章　秋石章加倍

金玉小廳

方石小廳

正素小廳

潤金生煮約其取件

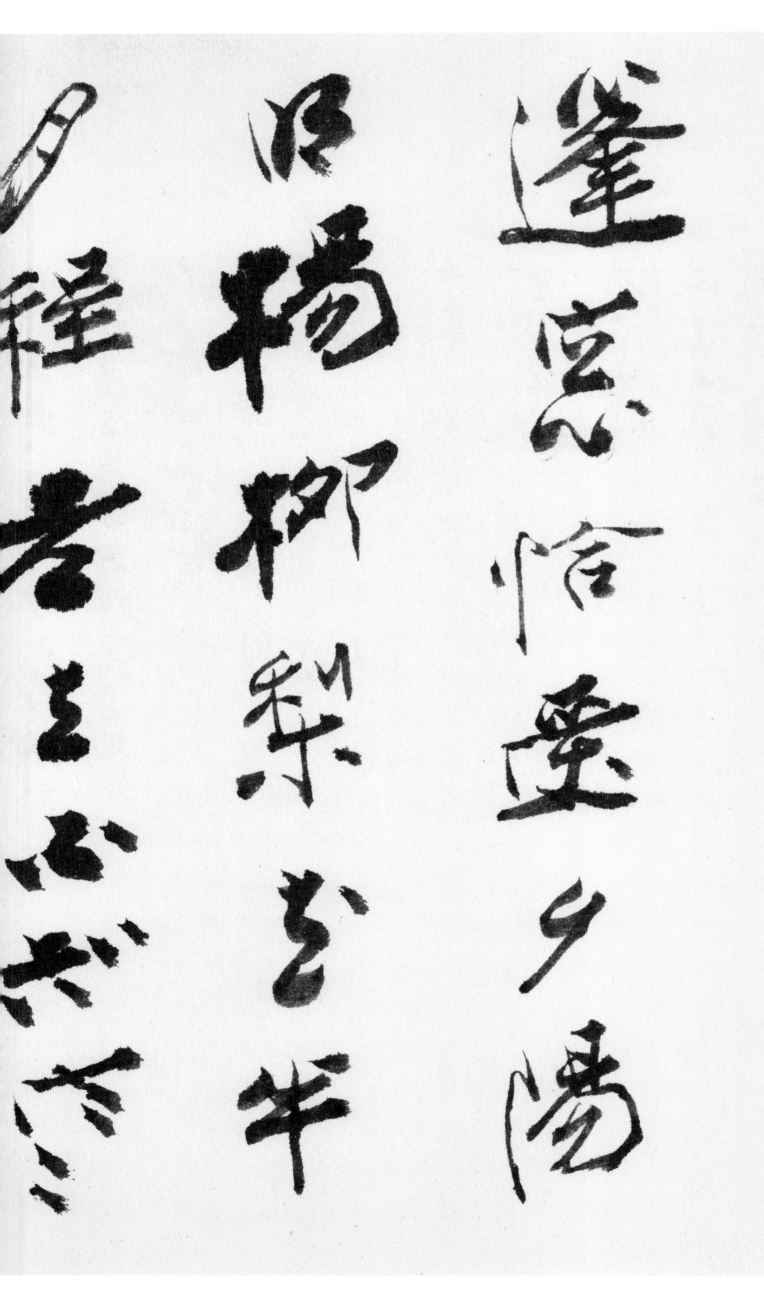

贈李順華行書詩冊七開之一

紙本　縱一八釐米　橫二四釐米　一九五五年

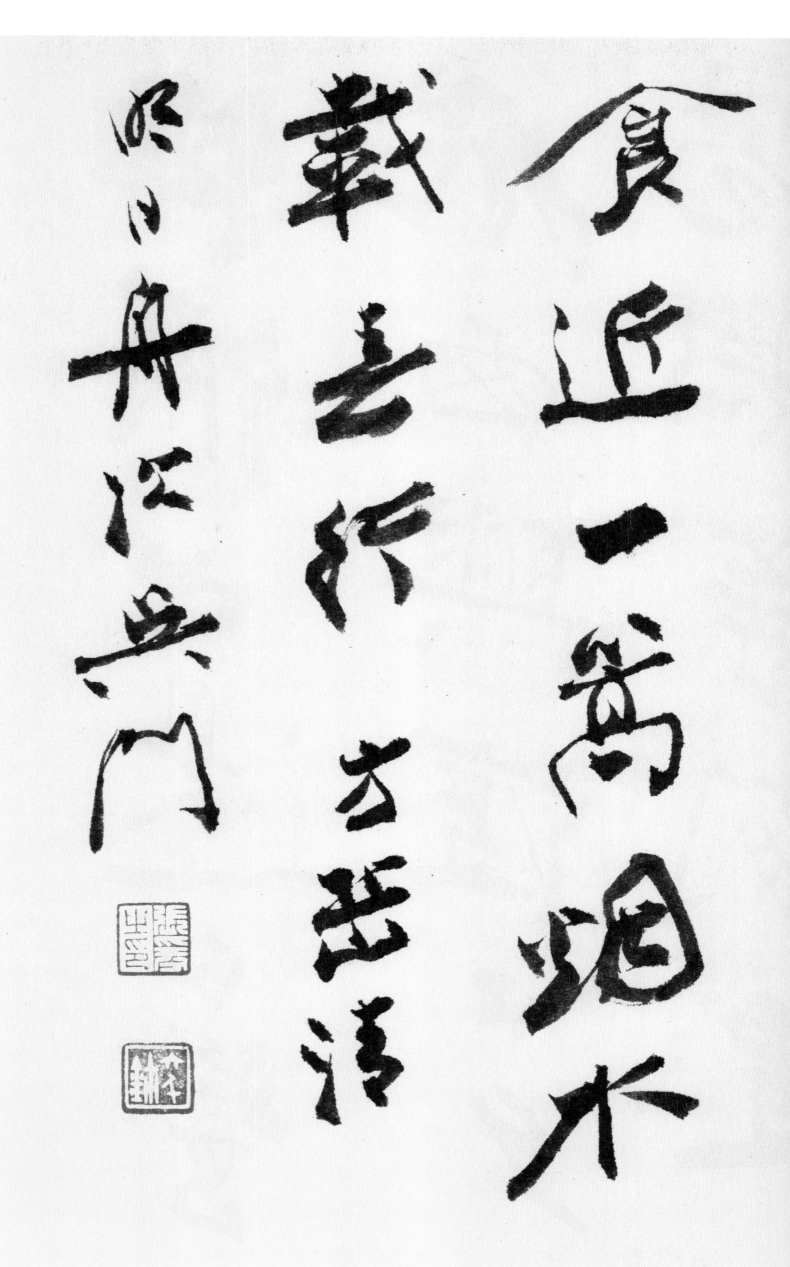

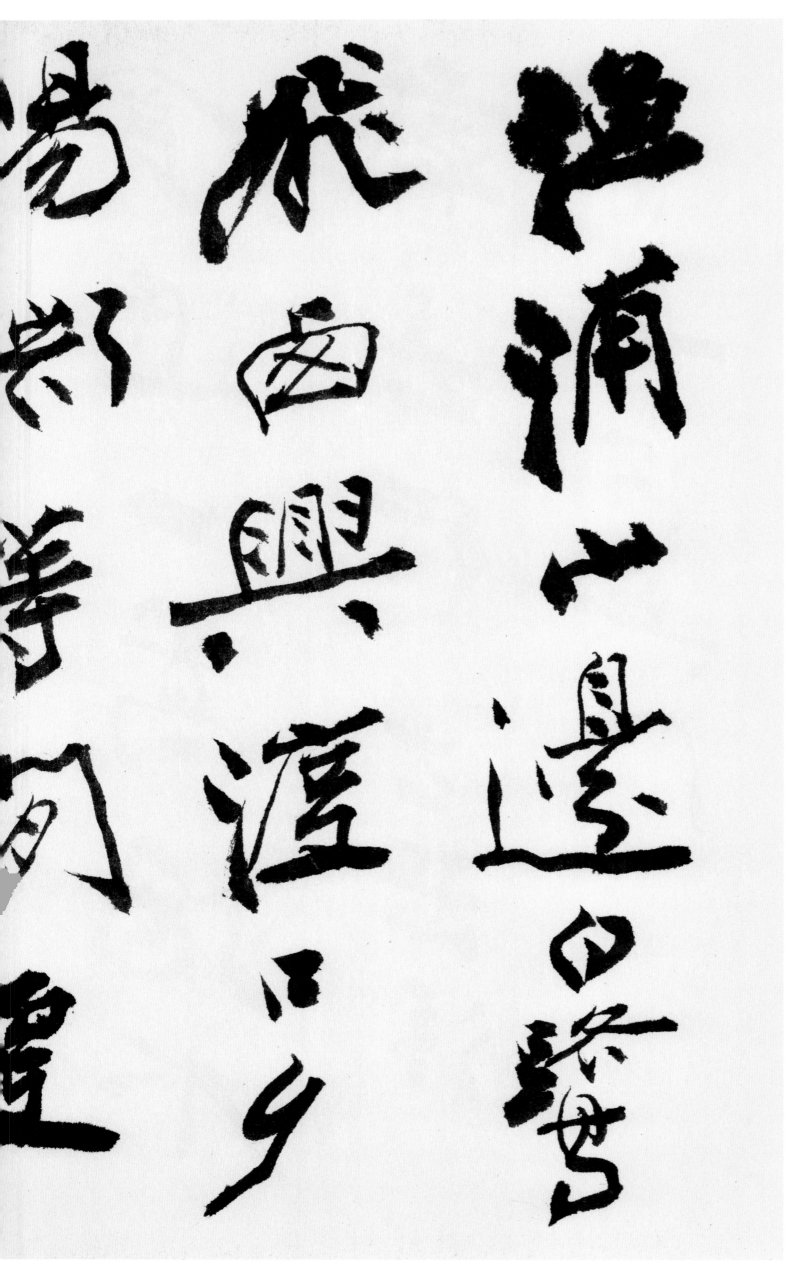

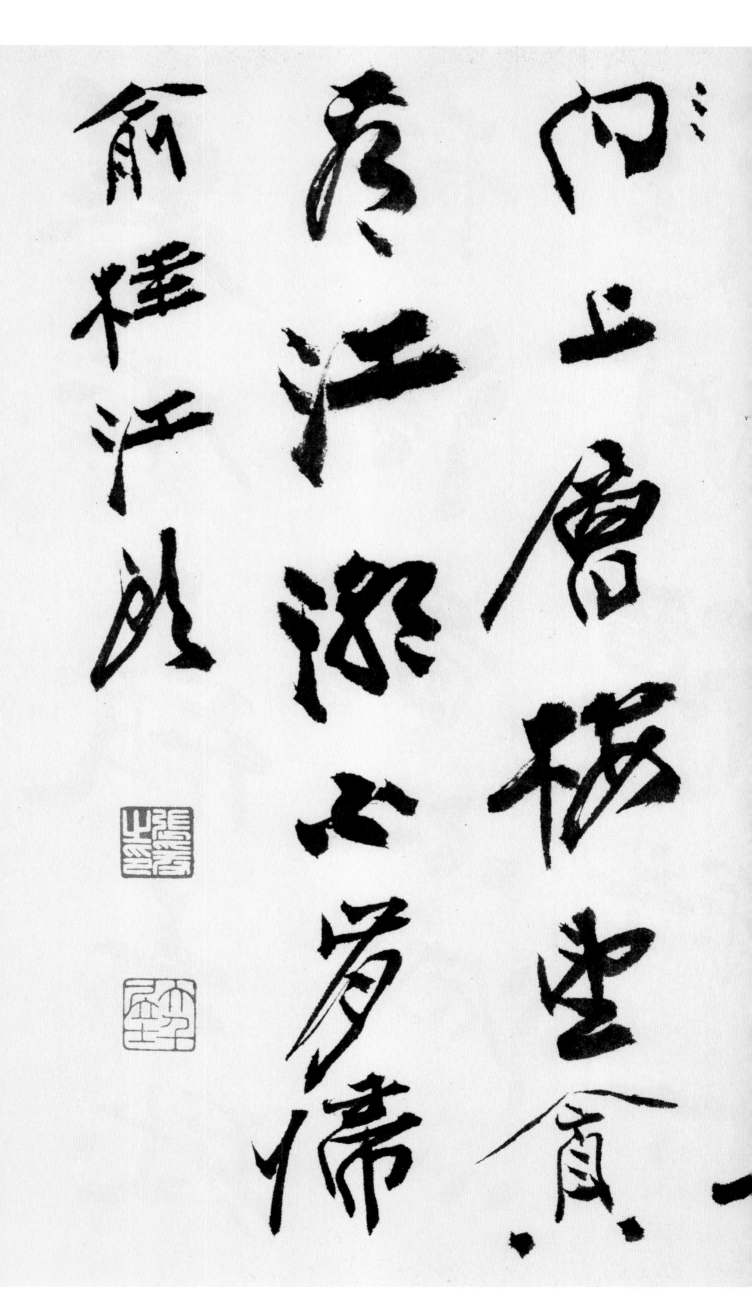

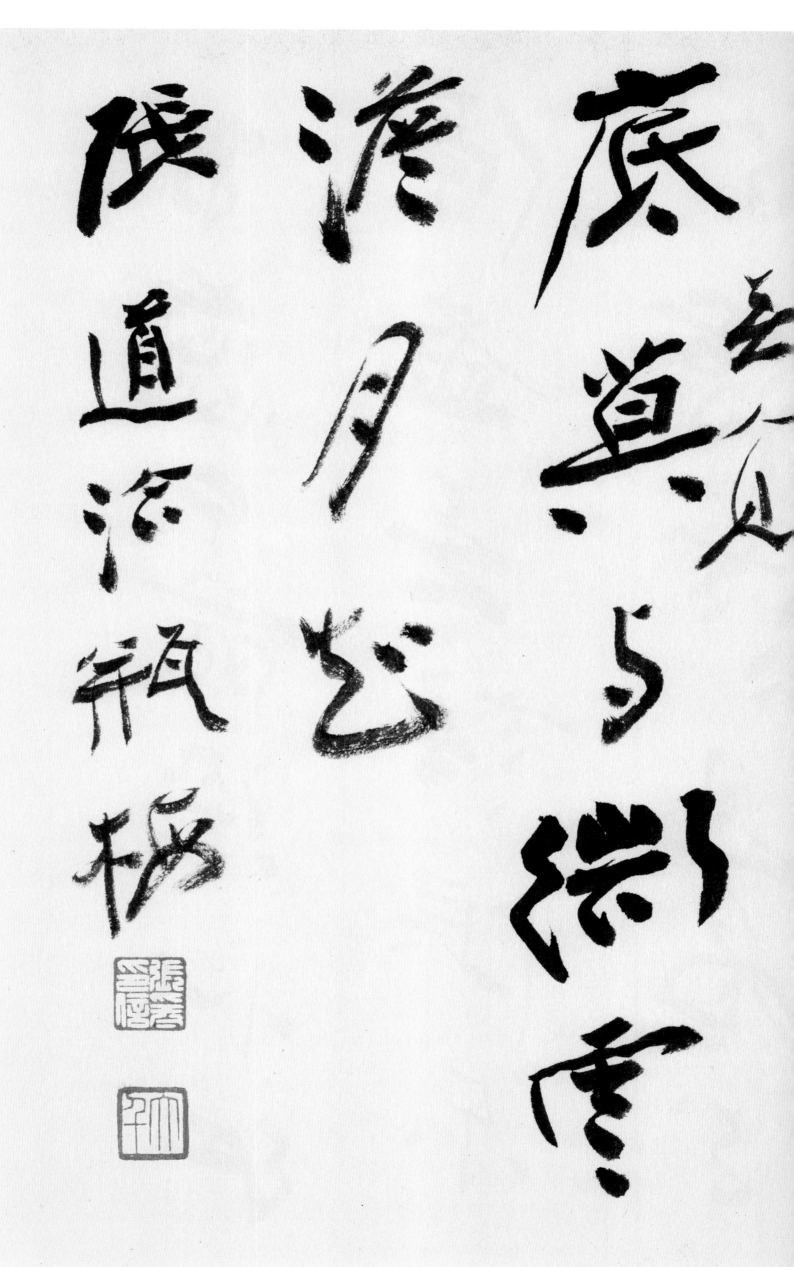

张幸

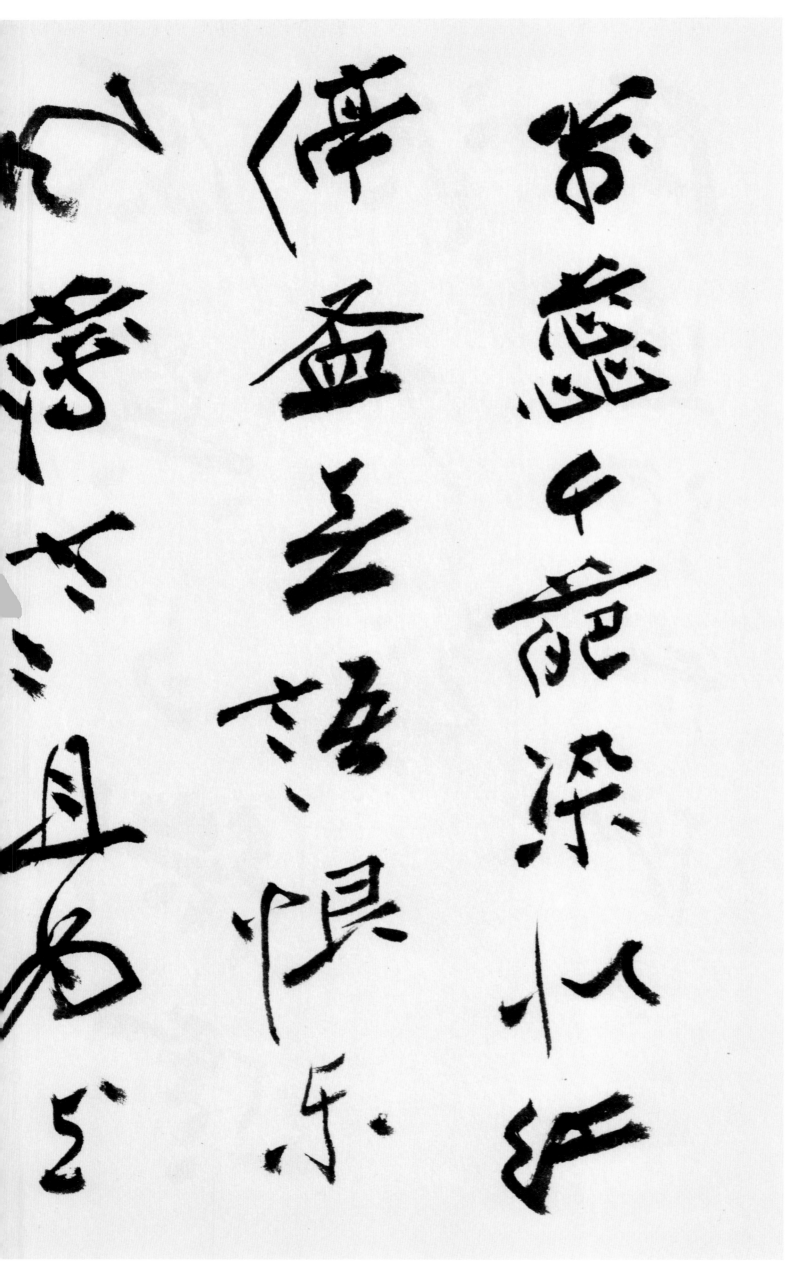

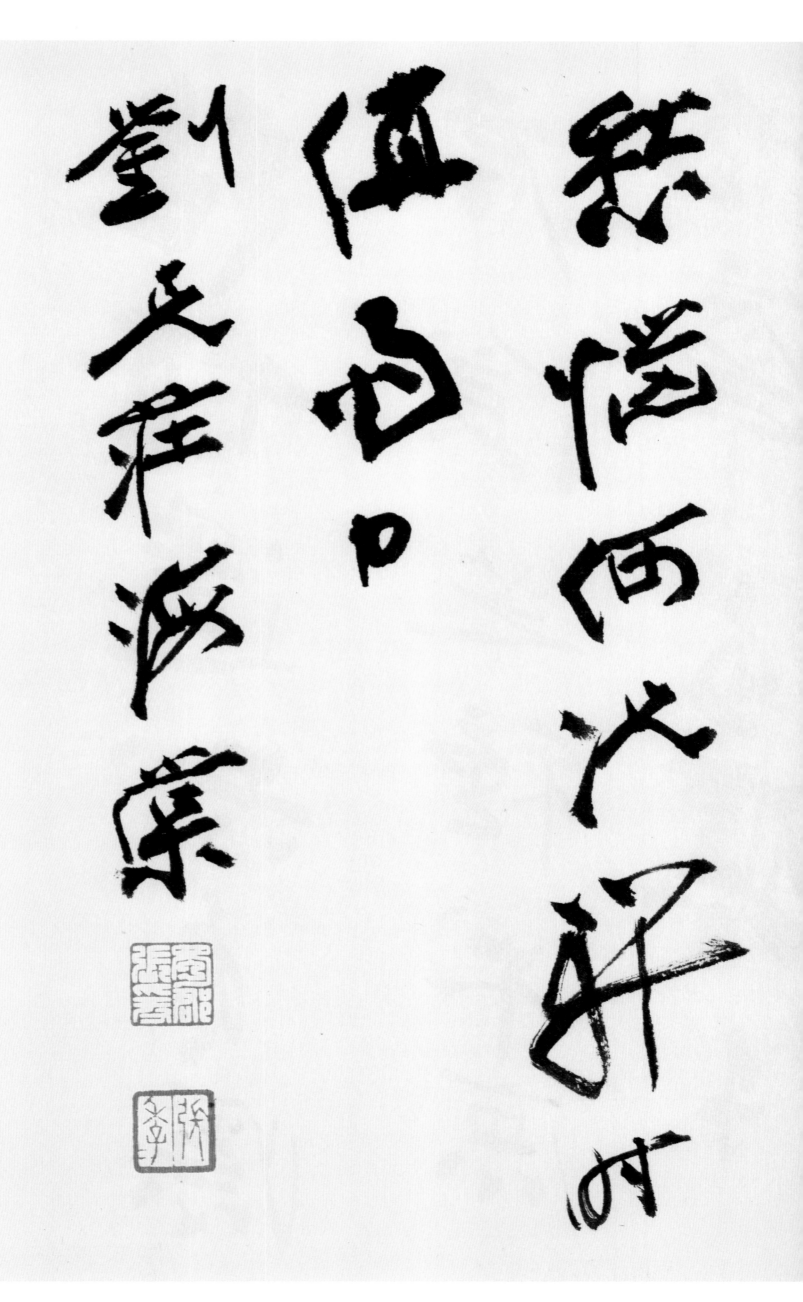

愁怅西尤丹
伍内口
劉禹錫海棠

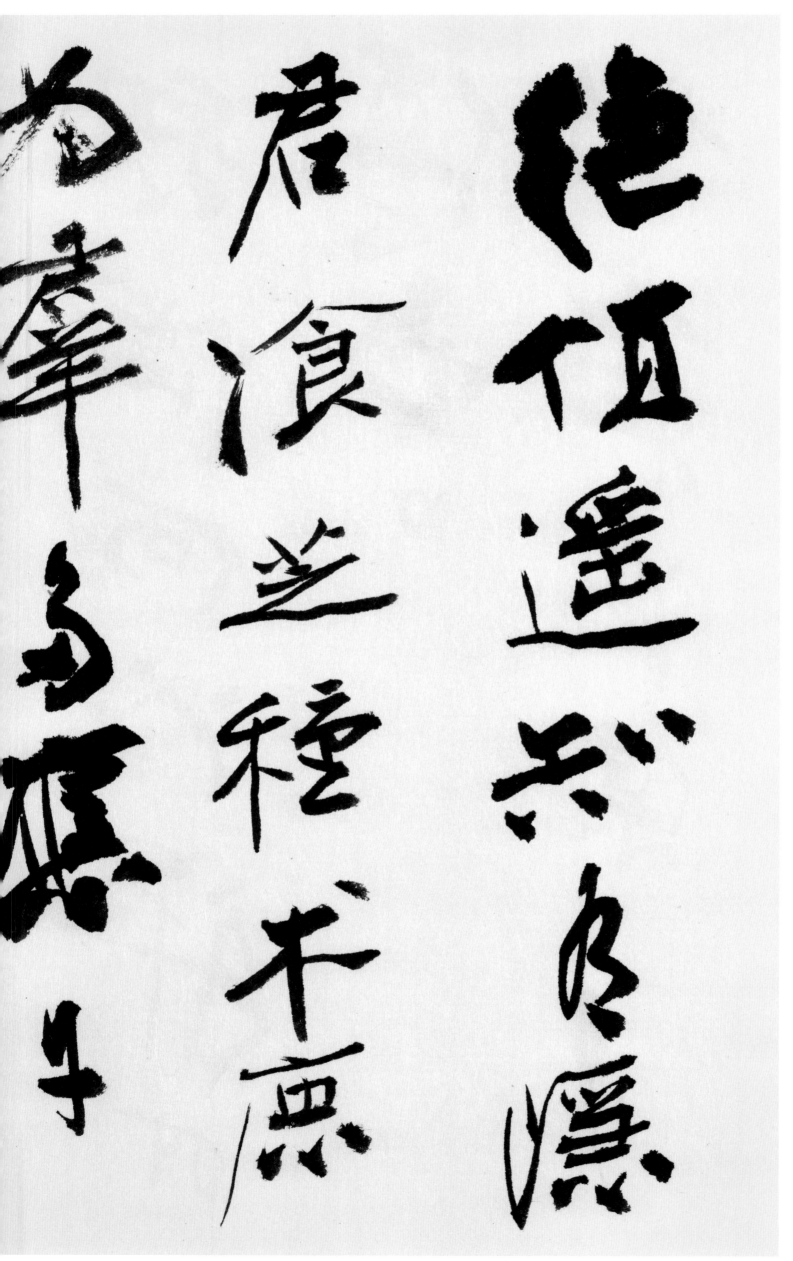

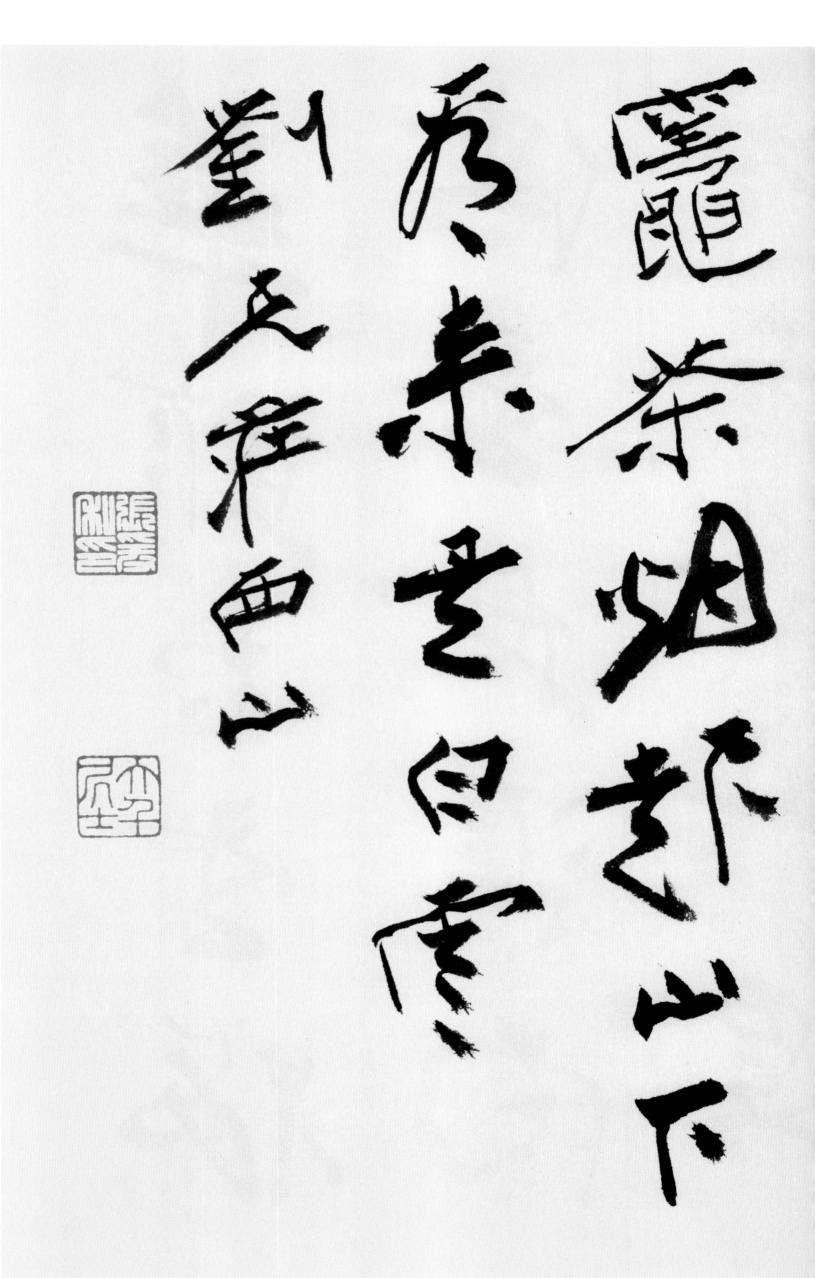

張旭

霭茶烟都山下
为米愛云自宿
刘长卿西山

47

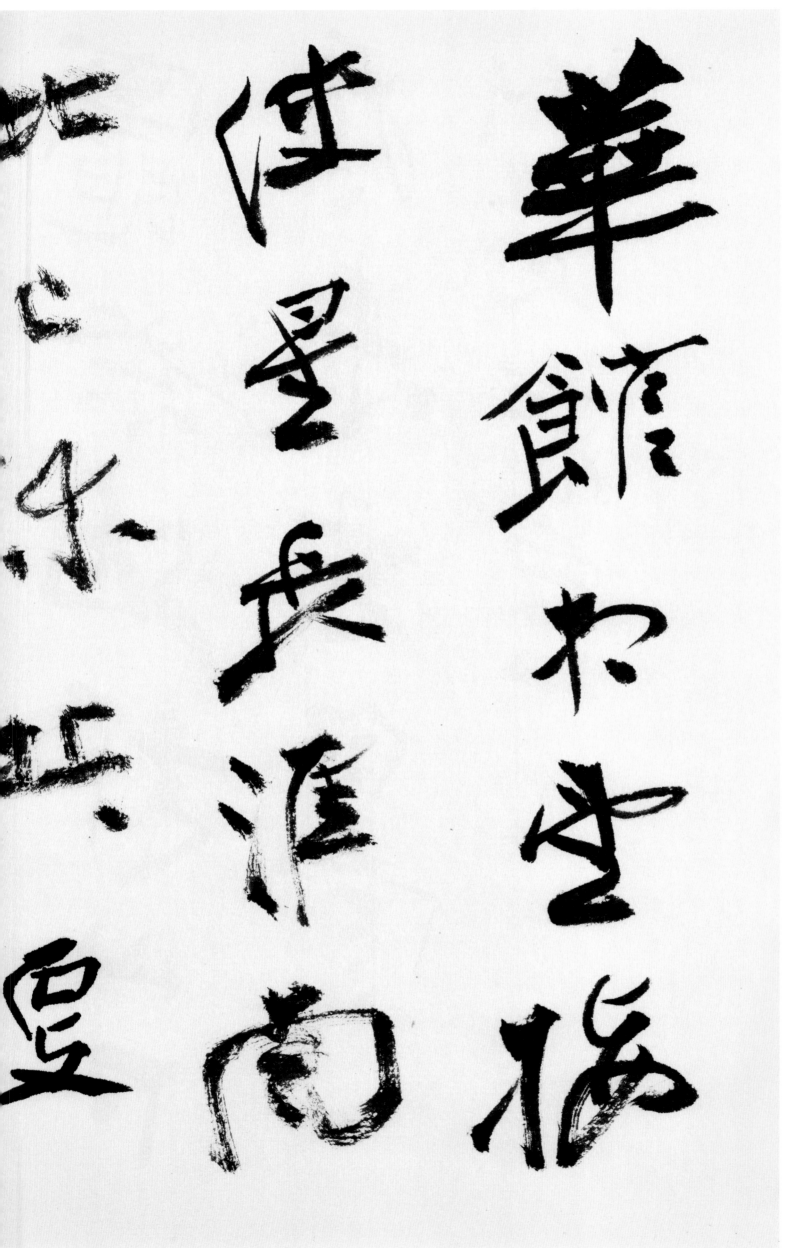

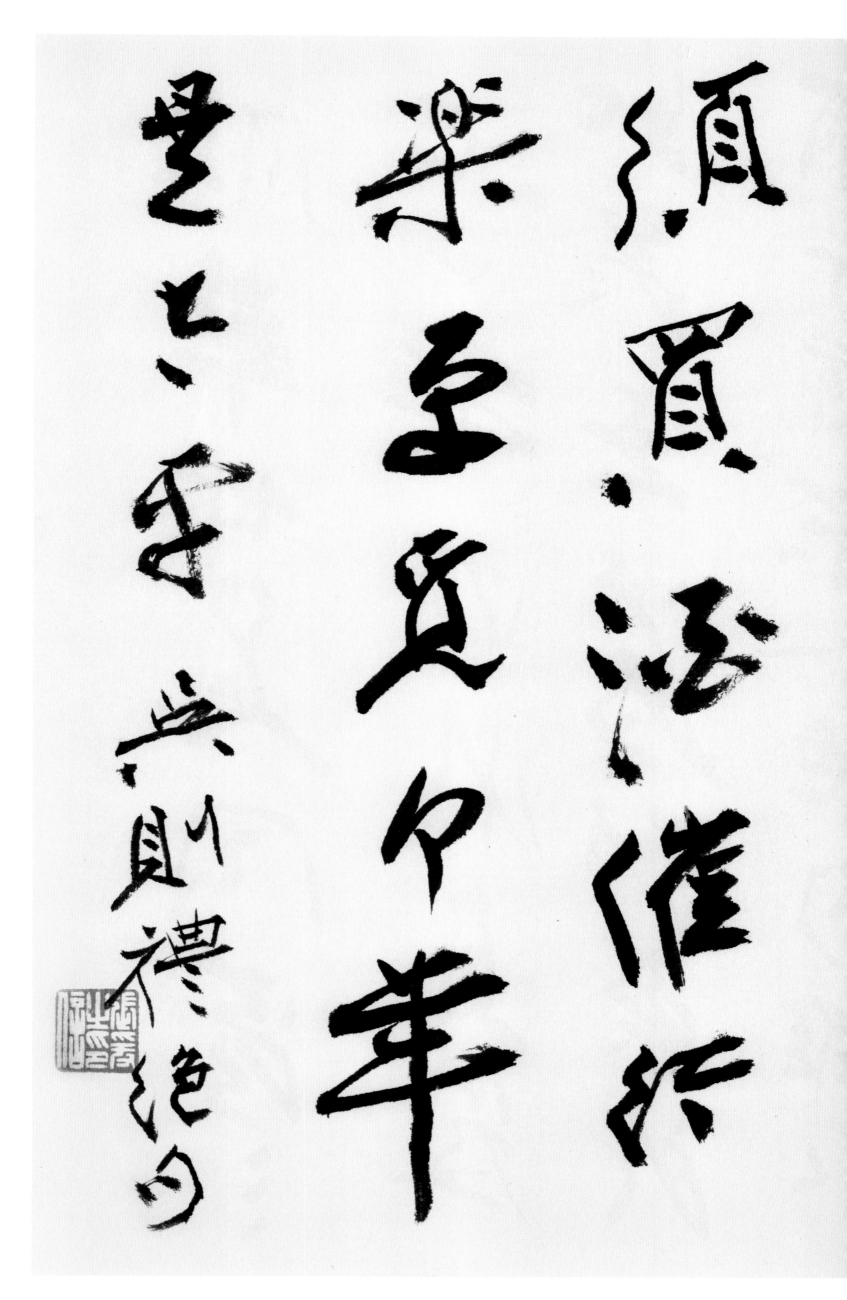

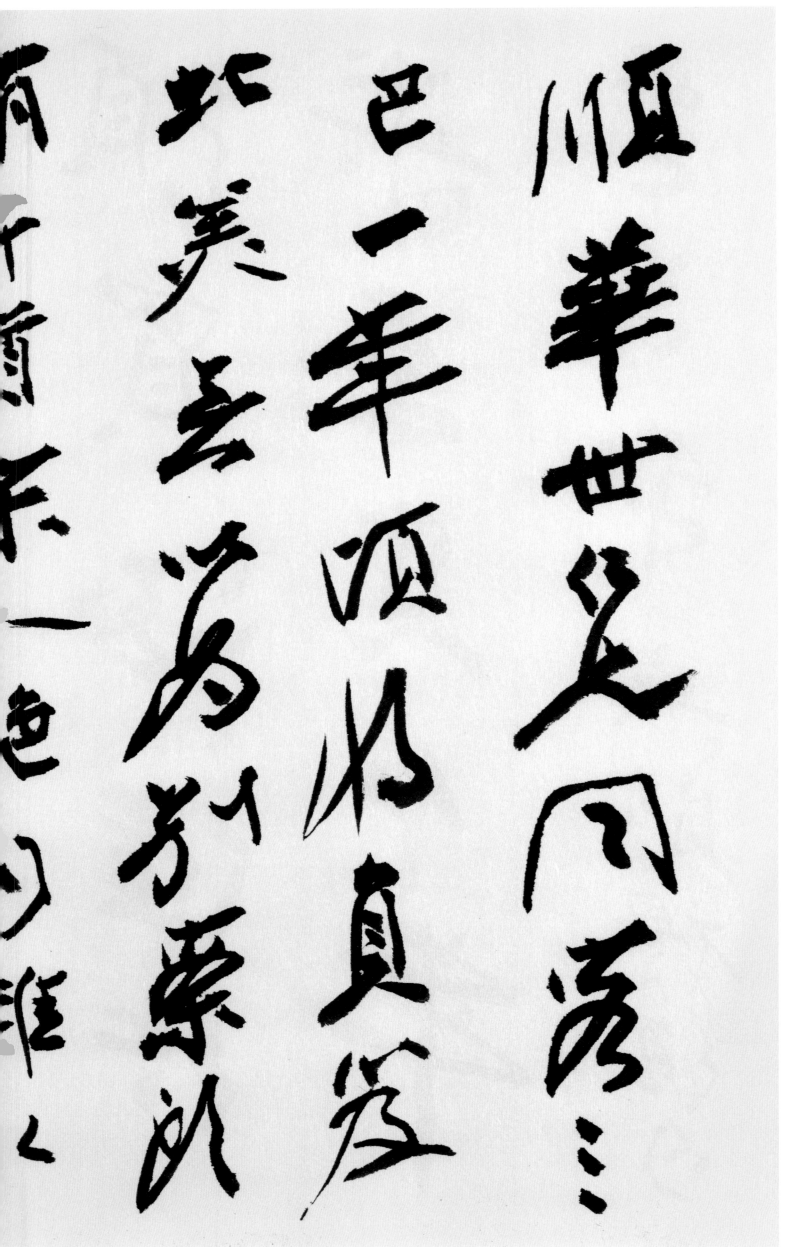

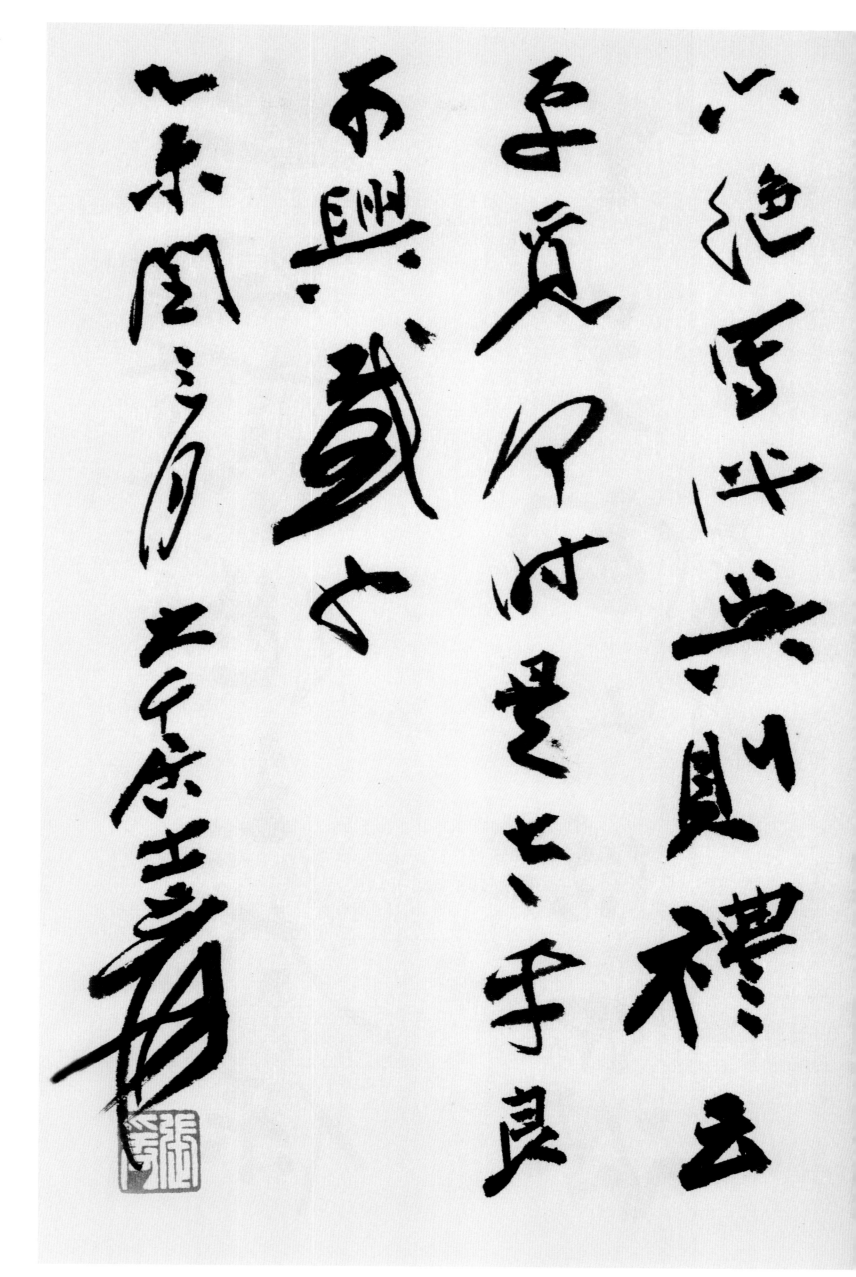

張孝

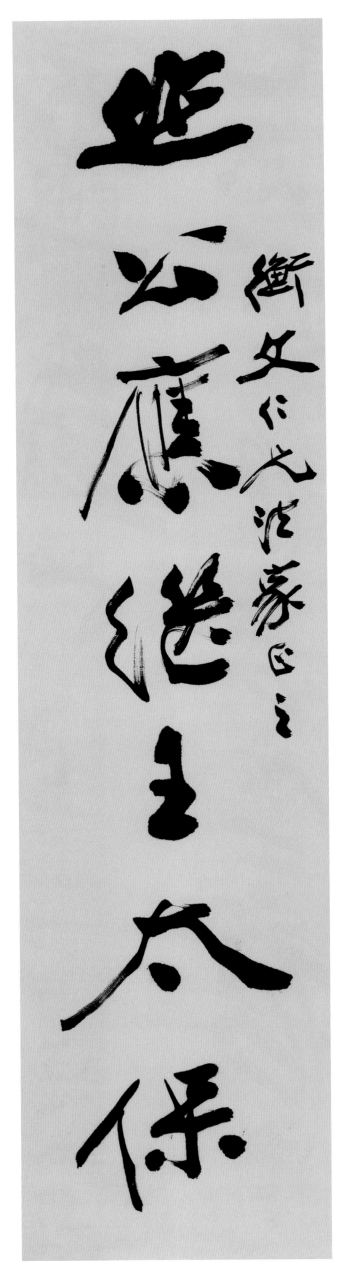

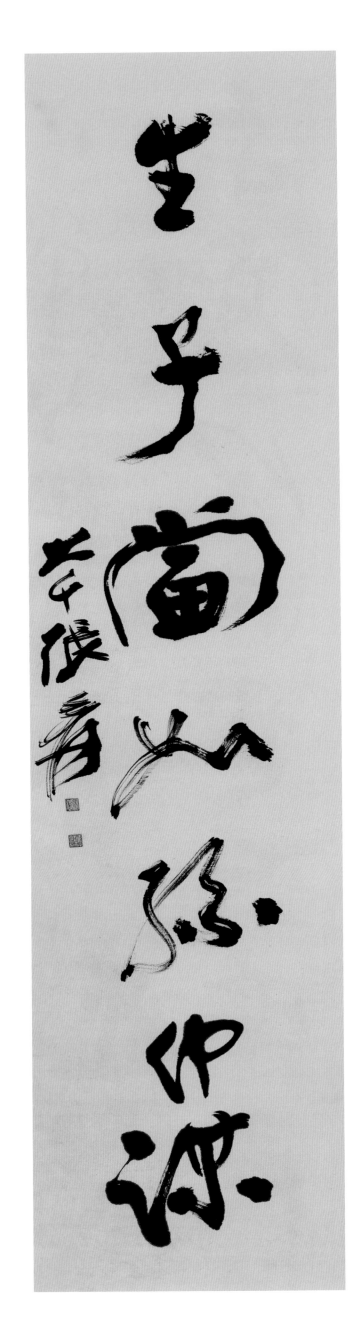

行書七言聯

紙本　縱一三六釐米　橫三三釐米　年代不詳

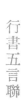

行書五言聯

紙本　縱一七三釐米　橫四六釐米　一九六三年

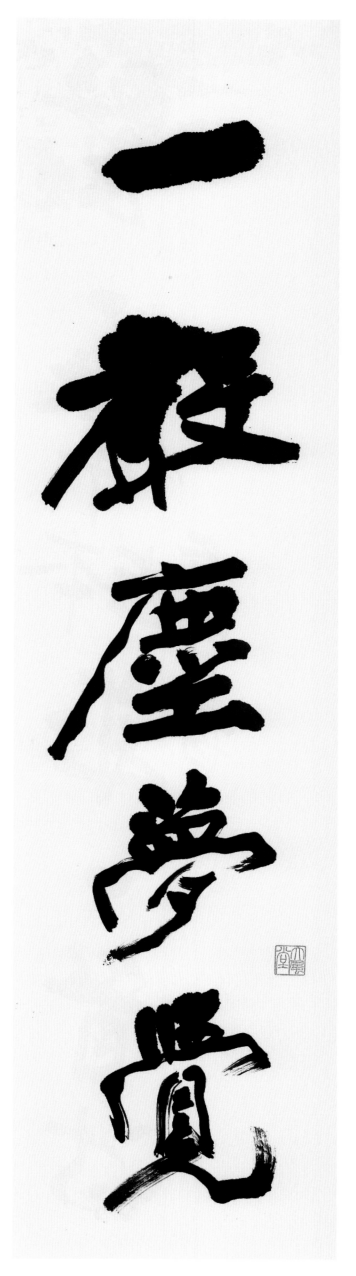

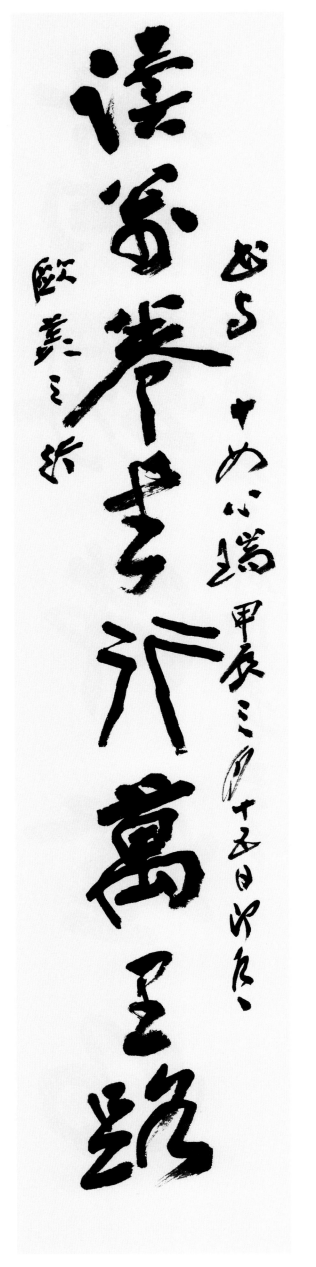

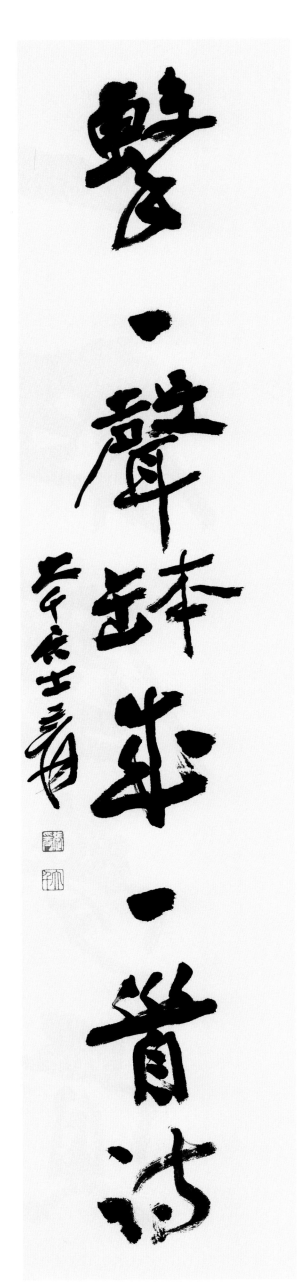

贈張心瑞行書八言聯

紙本　縱七〇釐米　橫一五釐米　一九六四年

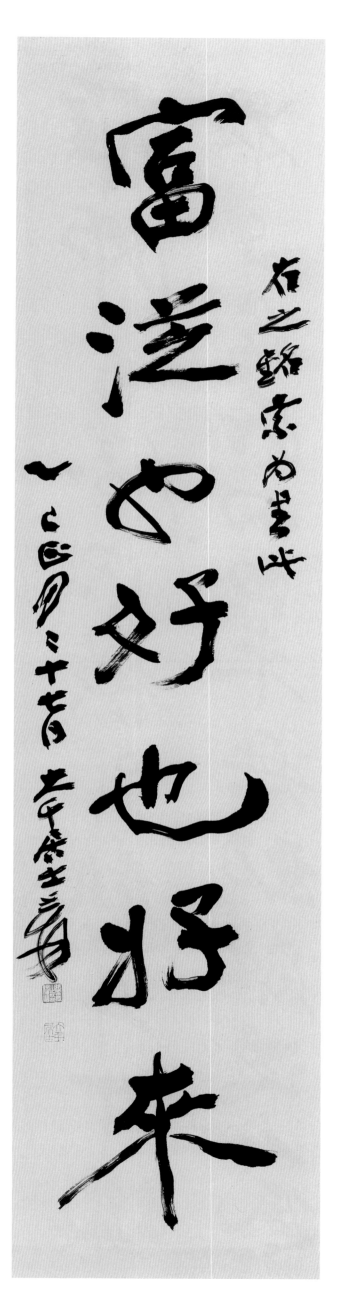

贈李祖韓行書七言聯

紙本　縱一三三釐米　橫三二釐米　一九六五年

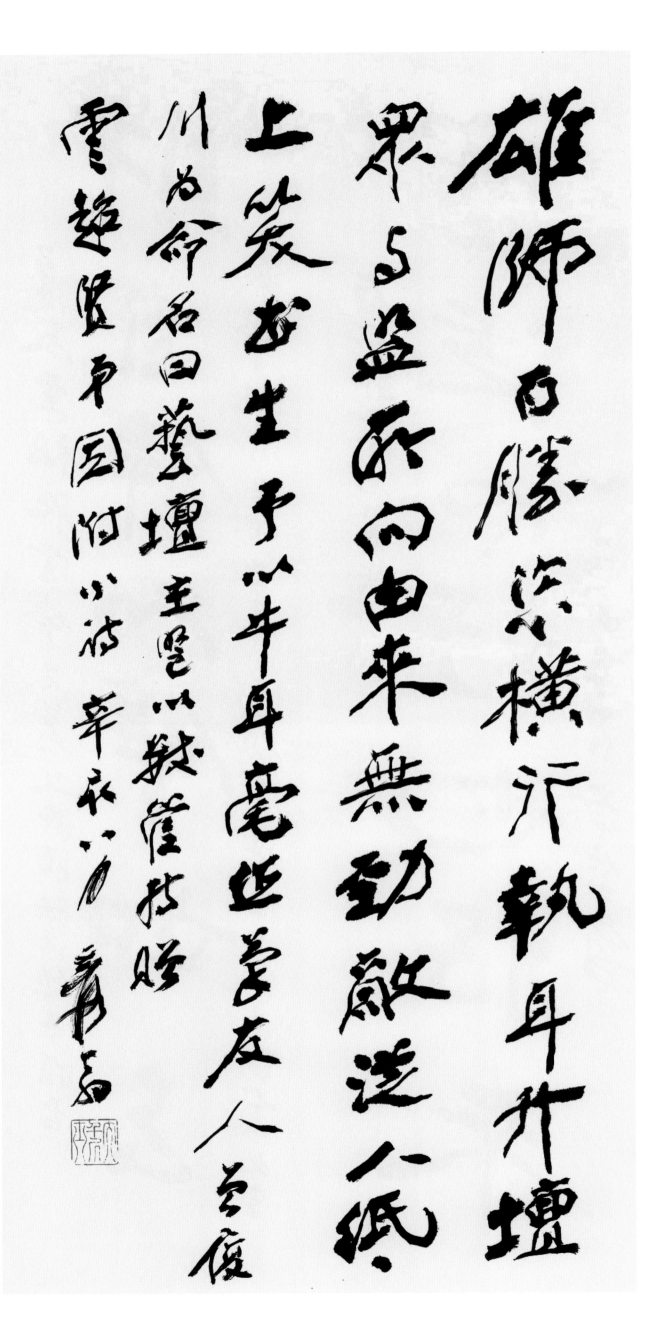

贈淩雲超行書自作七言詩

紙本 縱一三九釐米 橫七○釐米 一九六七年

贈王天循行書自作七言詩

紙本　縱一三六釐米　橫六八釐米　一九七一年

秤臼文深喜再逢天循那
鴻誤之雄千華家義顏
甚憤三美成癈耶

天循鄉先詩字多美域城別久重逢於喜都狂郎席
為正：松迥誤署天雄健逸之作：可笑也此辟卯夏大千爰

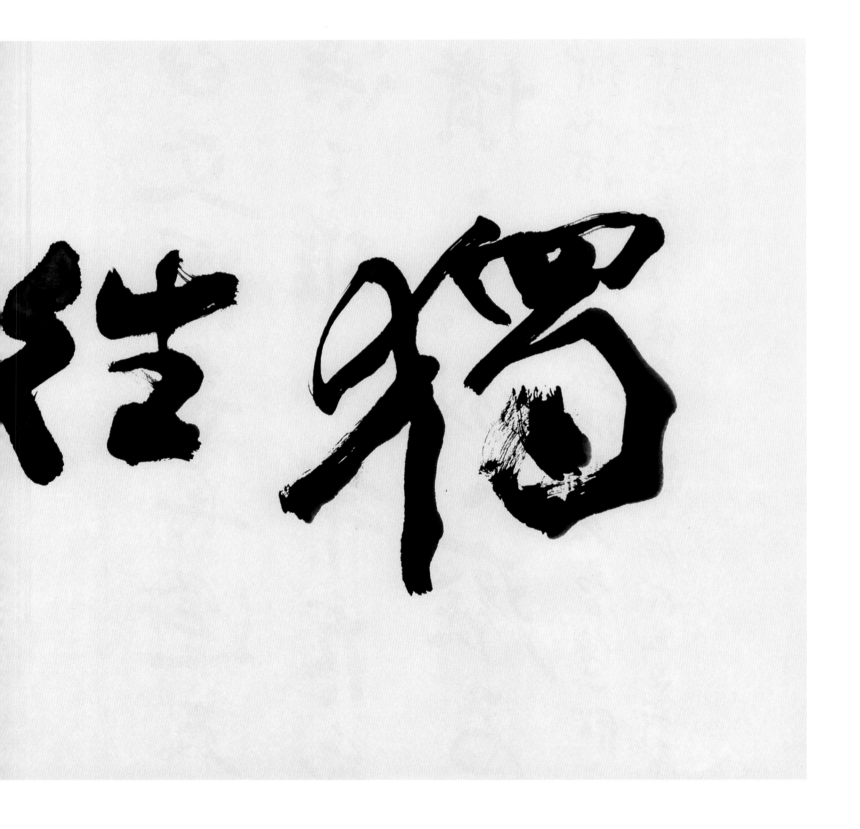

紙本
縱六一釐米
橫一三一釐米
年代不詳

贈邱一喬行書橫幅

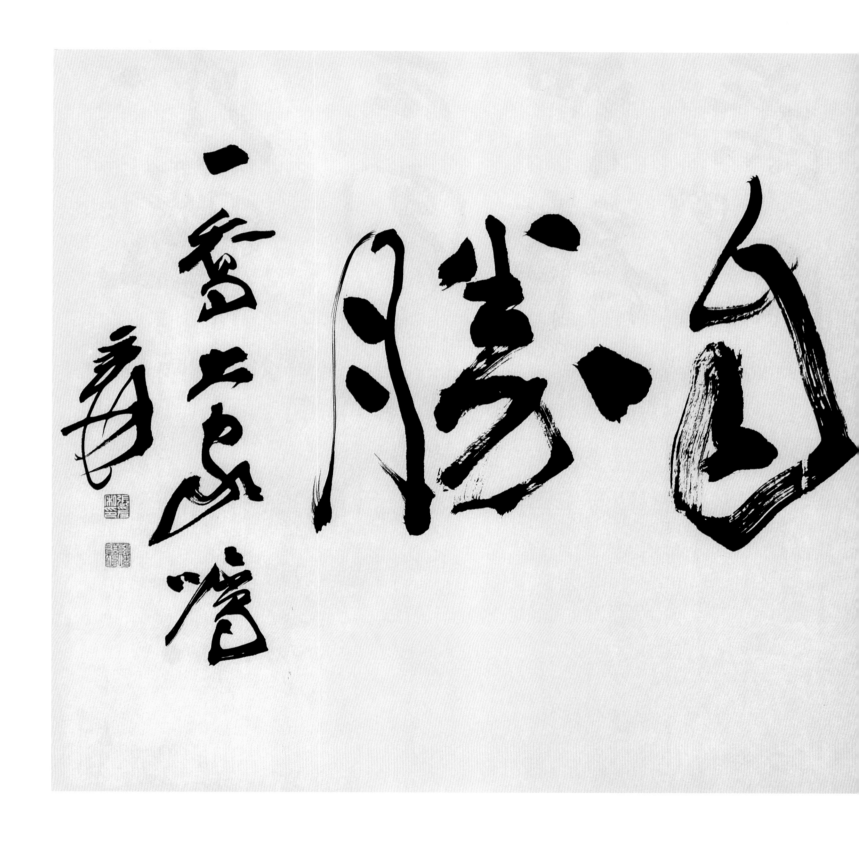

自勝一春有云管一壶不意管

鹽水鴨
太老肉
鼓油雞
粉蒸肉片

宴客食單

紙本
縱二三釐米
橫三三釐米
一九四九年後

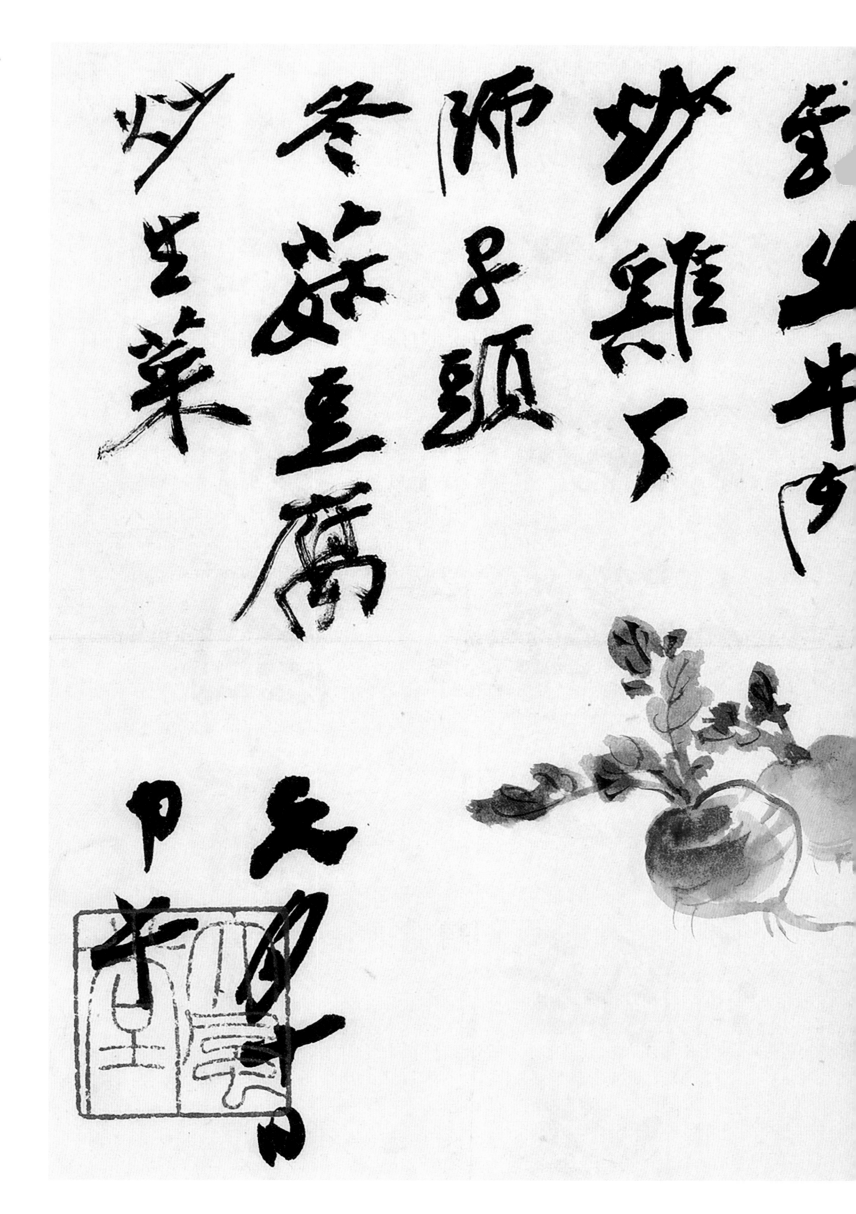

雪地牛河

妙雖然人

師兒頭

冬菰豆腐

妙生菜

矢

甲午

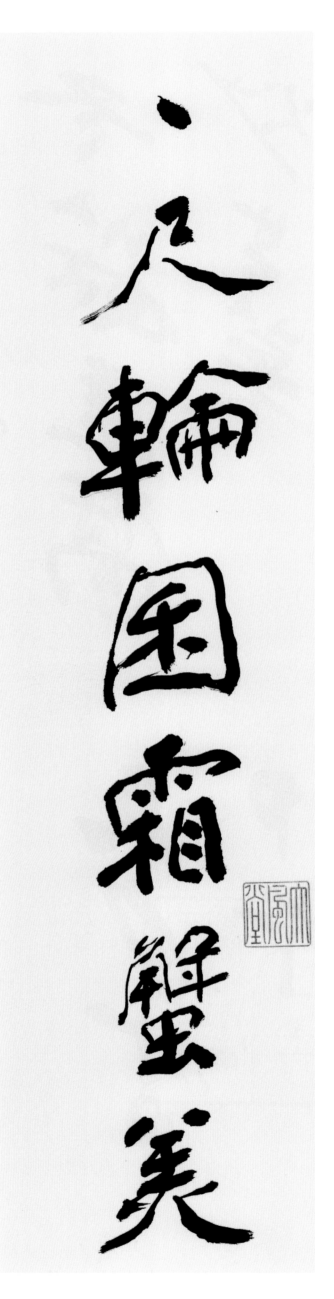

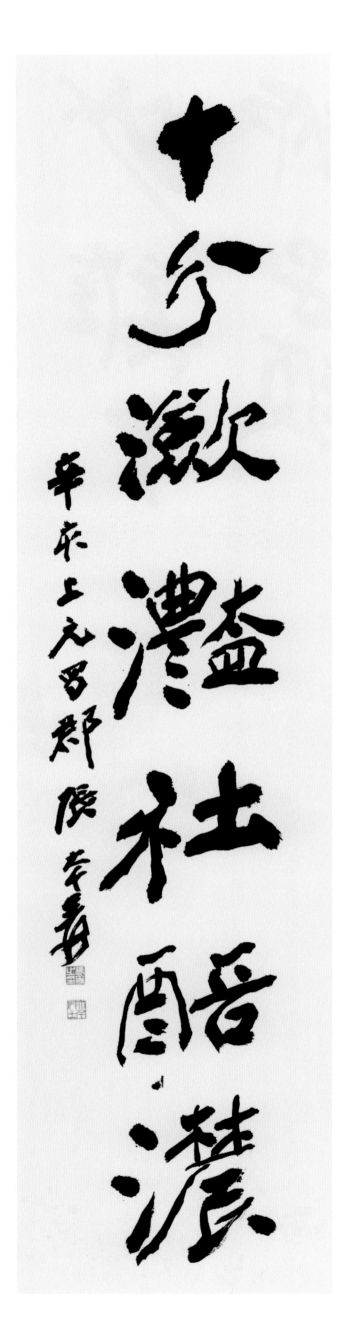

行書七言聯

紙本　縱一三三釐米　橫三二釐米　一九七一年

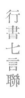

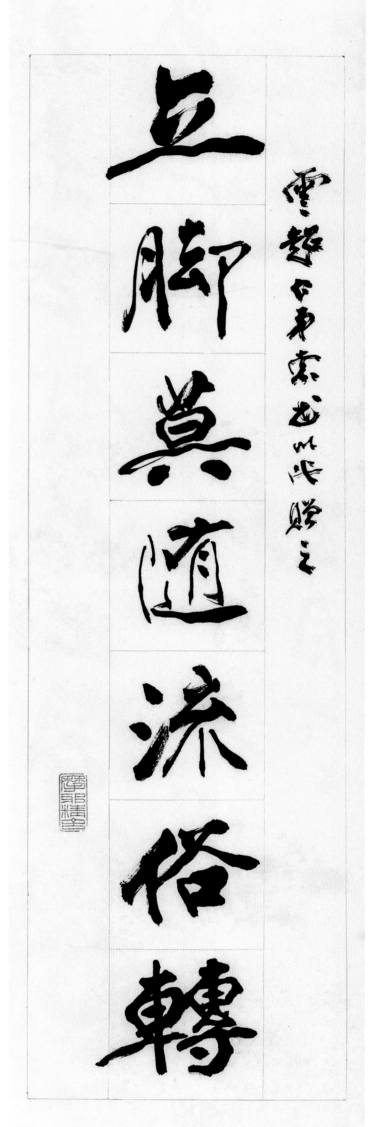

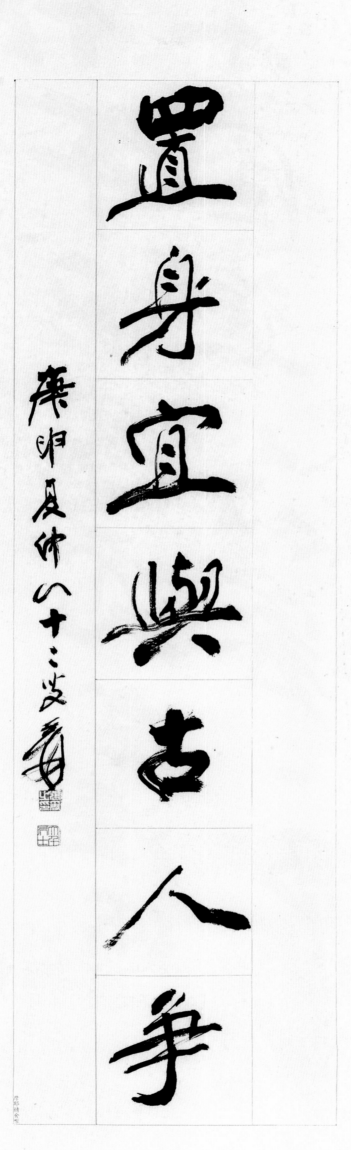

贈凌雲超行書七言聯

紙本　縱一三二釐米　橫三四釐米　一九八〇年

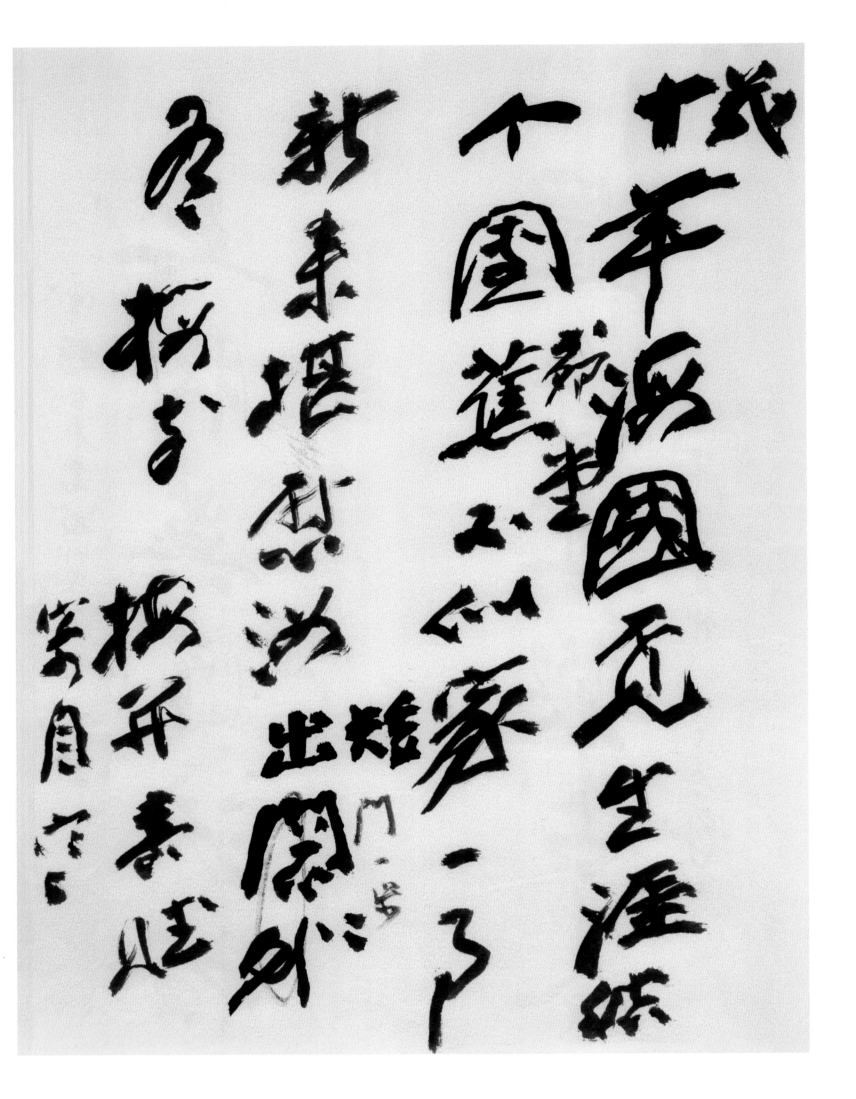

紙本
縱二八釐米
橫二一釐米
年代不詳